當代傳奇劇場
THE CONTEMPORARY LEGEND THEATRE

傳奇二十
TWENTY YEARS OF LEGEND

國際演出紀錄
來自世界各地的肯定
1986-2006當代傳奇劇場作品首演紀錄

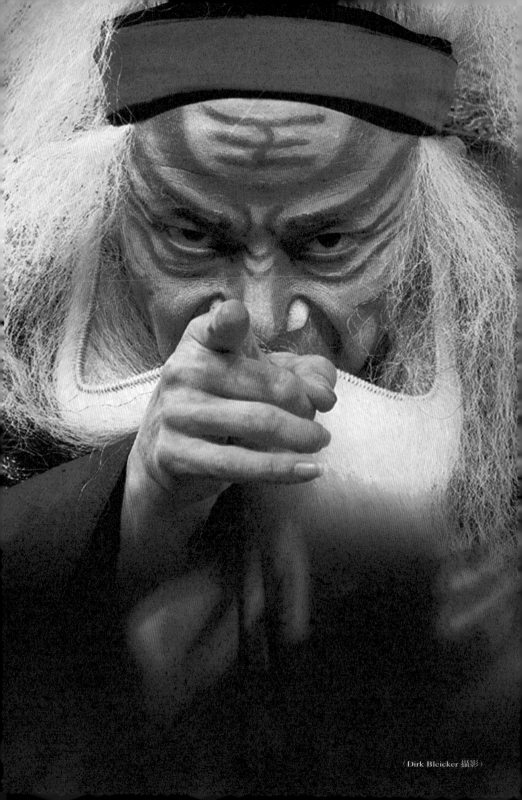

（Dirk Bleicker 攝影）

Worldwide Tour of
Contemporary Legend Theatre

1990 The Kingdom of Desire: Royal National Theatre, London, U.K.

1991 The Kingdom of Desire: National Theatre, Seoul, Korea

1993 The Kingdom of Desire: Shinjuku Cultural Center, Tokyo and Osaka,
 Japan

1994 The Kingdom of Desire: Cultural Center, Hong Kong
 Festival de Chateauvallon, France

 Farewell My Concubine: Summer Theater Festival, Paris, France

1996 Medea: International Arts Festival, Singapore

 The Kingdom of Desire: Aachen, Germany Heerlen, Holland

1998 The Kingdom of Desire: Festival d'Avignon, Cour d'honneur du Palais,
 France
 San Diego de Compostela MILLENIUM
 Festival, Spain

2000 King Lear: The Odeon Theatre & Le Theatre du Soleil , Paris, France

2001 The Kingdom of Desire: Cultural Capital City of Europe, 2001,Utrecht
 & Rotterdam ,Holland;Poly Theatre, Peking
 University, Chang-An Theatre, Peking,
 Mainland China

2002 King Lear: Asian Performing Arts Festival, Tokyo, Japan

2003 King Lear: Theatres on the Bay, Chinese Festival of Arts, Singapore;
 Hong Kong Arts Festival, Hong Kong;
 Music Theater Festival Uijeonbgu 2003, Korea

 The Hidden Concubine: Legends of China Festival, Hong Kong

2004 King Lear: 40th Anniversary of Odin Theatre, Denmark;Archa Theatre,
 Czech;I.C.A., U.K.

2005 The Kingdom of Desire: California Theatre, Mondavi Center, & Spoleto
 Festival, U.S.A.

2006 King Lear : House of World Culture,Berlin,Germany.
 Shanghai Dramatic Center, ChinaWaiting for Godot:
 Shanghai Dramatic Center

2007 King Lear:, Farewell,My Concubine USA Tour

來自世界各地的肯定

這個製作結合這麼多不同的因素，卻能有統一、迷人的整體性，而且受到熱烈的鼓掌。吳興國吃重耗體力的角色將演出帶入驚人的結尾。當他被箭射傷，退至高牆邊，然後從牆上一後滾翻——據說他身上穿的是四十多磅的戲服。

——紐約時報評論《慾望城國》

吳興國在柏林世界文化中心以他自己改編的莎翁名劇《李爾在此》，揭開了中國劇場獨角戲系列——一人串演全體劇中人物。

這位傳統京劇大師，一九八六年在台北創設了當代傳奇劇場，並任團長。他不但重編莎士比亞作品，而且整編希臘名家劇作，以及貝克特的東西。當時，人們並不諒解他。那是一種激進而必要的文化變革，那種變革使京劇得免於繼續僵化。在台灣，這種注入新血的行動，較諸中國大陸早了十五年。也是在那兒，文化總監歐塔爾將這一齣獨角戲邀請到柏林演出。他說，這種中國式的戲劇表現方法，可說是一種「極端嚴峻的考驗」，到底是保存還是顛覆數百年來的京劇傳統。

《李爾在此》是個偉大的演出。

——德國 明鏡報評論《李爾在此》

你不僅搖撼了自己的傳統，你也同時搖撼了歐洲莎士比亞的傳統！傳統必須在二十一世紀中存活下來，而只有運用傳統、改變傳統，甚至破壞傳統，才能使之獲得生命力。

這條路漫長而孤獨，但你必須堅持到底，繼續向前。

——Eugenio Barba（丹麥 歐丁劇場創辦人暨人類學劇場大師）

我很好奇什麼樣不凡的文化，能夠培植出像當代傳奇劇場這樣的劇團和這樣的表演藝術家？多年來，陽光劇團一直在嘗試多元文化並置的跨領域劇場，我們所追求的目標，當代傳奇劇場都做到了。從當代傳奇劇場的舞台上，我看見了世界劇場的夢想。

——Ariane Mnouchkine（法國 陽光劇團藝術總監）

他們的確是亞洲最棒的劇團之一。

——Louis Helmer（荷蘭 阿姆斯特丹世界音樂劇場節總監）

就算完全不了解莎士比亞劇作的觀眾，也能夠欣賞吳興國的演出，可以從他的表演之中看到很多不同的視覺上的表現方法，而且可以看到各種不同的對立關係存在於這個世界上。

——Kirsten Dahl（丹麥 Stiftstidende 報劇評）

觀眾欣喜若狂，有人大叫，有人流淚，台北藝文界足足震動了一星期。

——台北 中國時報

不是現代化，反而比舊戲曲更有具體的古典格調。

——香港 明報

作品堅實，氣勢磅礡震撼人心。

——日本 讀賣新聞

這是我見過最好的東西文化交融之一。

——英國 衛報

充滿美感和強烈的戲劇效果。

——法國 費加洛報

《慾望城國》絕對會在中國戲劇史上占有一頁。

——中國京劇院院長 吳江

Opera. You also shook the understanding of Shakespeare.
Eugenio Barba (Artistic Director of Odin Theatre, Denmark)

I am curious about what kind of extraordinary culture could cultivate an outstanding artist troupe
such as Taiwan's Contemporary Legend Theatre. All these years, Theatre du Soleil has been experi-
menting a theatre form that could encompass all art elements. What we have been pursuing I see
that it has been achieved by the CLT. From the CLT, I see the dream of the theatre of the world.
Ariane Mnouchkine (Artistic Director, Le Theatre du Soleil)

I have heard about CLT... Indeed, one of the best theatre companies in Asia.
And what great leading actors they have.
Louis Helmer (Director of World Musical TheatreFestival, Amsterdam)

Visually Stunning.
The Times **(U.K.)**

In any language this is exciting theatre.
The Guardian **(U.K.)**

Sing-Song Magic of a timeless tragedy.
Daily Mail **(U.K.)**

An exciting visual entertainment that has its own moments of brooding violence and emotional
intensity that can be enjoyed without knowledge of either Shakespeare or Chinese.
Evening Standard **(U.K.)**

I can well believe that Wu Hsing-Kuo's Kingdom of Desire marks a great stylistic break through in
its native Taiwan. A transposition of Macbeth to third century B.C. China, this is described as a res-
cue operation on behalf of the Peking Opera. I shall not forget Hsing-Kuo's back somersault from a
high rostrum to be impaled by his rebel army.
The Independent

Wu Hsing-Kuo, Wei Hai-Ming and the other performers all deserve their applause.
Financial Times

The play is an instant hit, the talk of the town. The outstanding performance of the cast deserves big
applause.
China Times

The Contemporary Legend Theatre has found a new path by blending the traditional Chinese the-
atre and the modern theatre.
United Times

（陳暉龍 攝影）

The Contemporary Legend T

The Critiques and Comments on the
Contemporary Legend Theatre

Remarkably, given all the disparate elements, the production made a unified and compelling whole and was loudly applauded.

Mr.Wu, His strenuous physical exertions built to a stunning conclusion, when, mortally wounded by an arrow, he teetered backward to the edge of a high wall and finally dismounted in a back flip - wearing, it was said, some 40 pounds of costume. (His subsequent lingering death may be as close as any of this came to a Verdi opera.)
The New York Times

Tragedy is based on conflicts. Shakespeare's tragedy is about an individual fighting against a group. Monologue thus lost the original power because audiences could only see one part at a time. It was difficult for a monologue to present conflicts. From your performance, I saw your solidarity as a performer. I've invited you here because through this performance you shook the tradition of Peking

om of Des

Contemporary Legend Theatre

慾望城國

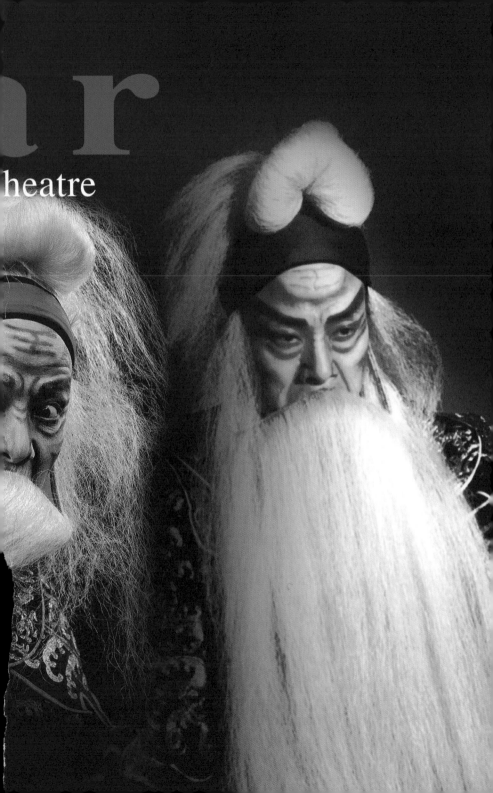

King Lear

Wu Hsing-Kuo
Meets Shakespeare

當代傳奇劇場

Legend Theatre

Director / **Tsui Hark**

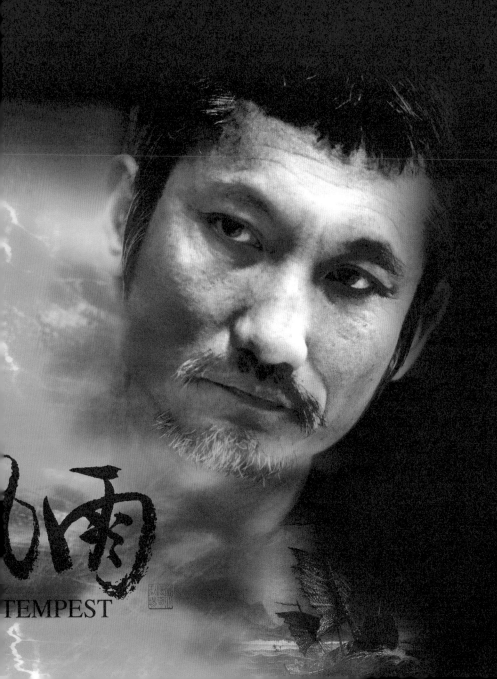

雨

TEMPEST

The Contemporar

Actor / **Wu Hsing-Kuo**

A Production History
of the Contemporary Legend Theatre

The Contemporary Legend Theatre was established in 1986.

The Kingdom of Desire, adapted from William Shakespeare's Macbeth, was premiered at Taipei Municipal Social Education Hall in December 1986.

War and Eternity, adapted from William Shakespeare's Hamlet, was premiered at National Theatre, Taipei, in March 1990.

Yin Yang River was premiered at Taipei Municipal Social Education Hall in December 1991.

The Last Days of Emperor Lee Yu was premiered at Taipei Municipal Social Education Hall in November 1992.

Medea, adapted from Euripides's Medea, was premiered at Taipei's Sun Yet-sen Memorial Hall in July 1993.

Oresteia, adapted from Aeschylus's Oresteia, and directed by Richard Schechner, was premiered in Da-An Forest Park, Taipei, in October 1995.

Romance of the Three Kingdoms (Abridged) was premiered in 1997.

King Lear, a solo performance adapted from Shakespeare's King Lear, was premiered at Novel Hall, Taipei, in July 2001.

The Hidden Concubine, originally called The Black Dragon Courtyard, was premiered at National Theatre, Taipei, in August 2002.

A Play of Brother and Sister, a Hip Hopera, which combined Peking Opera and Hip-Hop, was premiered at the Red Pavilion Theatre, Taipei, in August 2003.

The Tempest was adapted from Shakespeare's The Tempest. It was premiered at National Theatre, Taipei, in December 2004.

Waiting for Godot was adapted from Waiting for Godot, a classic of the theatre of the absurd by Nobel Prize Winner for literature, Samuel Beckett. It was premiered at Metropolitan Hall, Taipei, in October 2005.

Water Margin108, adapted from Water Margin. A Butterfly Dream,adapted from Zhuang-jou's Butterfly Dream 2007 scheduled production

當代傳奇劇場作品首演紀錄

1986　當代傳奇劇場成立

1986　《慾望城國》改編自莎士比亞劇作《馬克白》

1990　《王子復仇記》改編自莎士比亞《哈姆雷特》

1991　《陰陽河》老戲新編

1992　《無限江山》爲李後主翻案新編戲曲

1993　《樓蘭女》改編自希臘悲劇《米蒂亞》

1995　《奧瑞斯提亞》改編自希臘悲劇，由美國紐約大學戲劇
　　　系教授暨環境劇場大師Richard Schechner 執導

1997　《戲說三國》三國演義兒童篇

2001　《李爾在此》改編自莎士比亞《李爾王》，吳興國一人分
　　　飾十角

2002　《金烏藏嬌》改編自傳統老戲《烏龍院》

2003　《兄妹串戲》首創嘻哈京劇

2004　《暴風雨》徐克總導演，改編自莎士比亞同名經典傳奇劇

2005　《等待果陀》改編自諾貝爾文學獎得主貝克特同名經典荒
　　　謬劇

2007　《水滸108》改編自《水滸傳》(預定)

2007　《夢蝶》　改編自《莊周夢蝶》(預定)

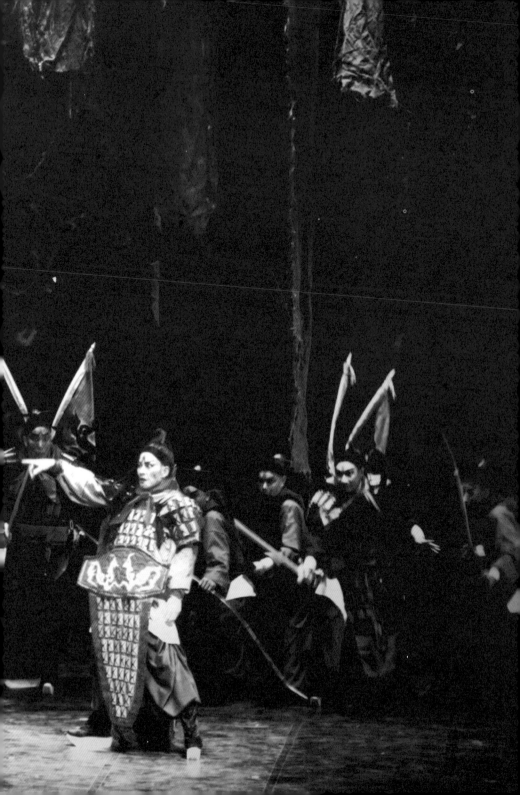

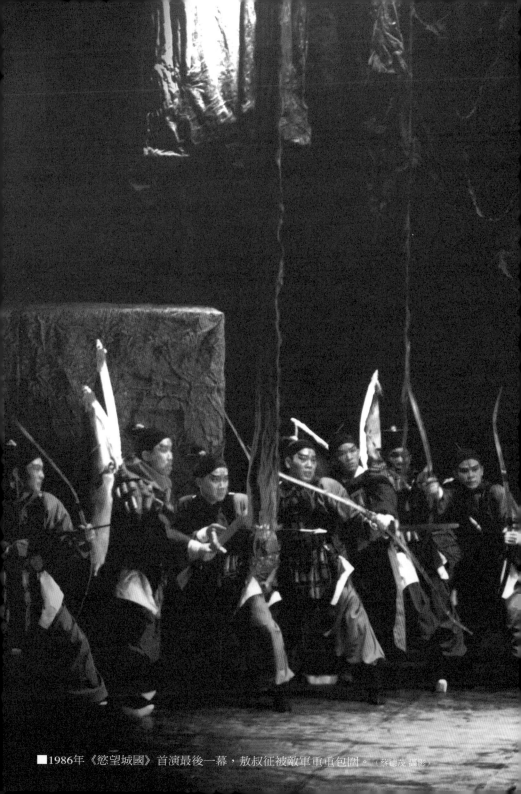

■1986年《慾望城國》首演最後一幕，敖叔征被敵軍重重包圍。（蔡德茂 攝影）

■ 1986年《慾望城國》首演，魏海敏飾演敖叔征夫人，在戲中洗手之一幕。（謝安 攝影）

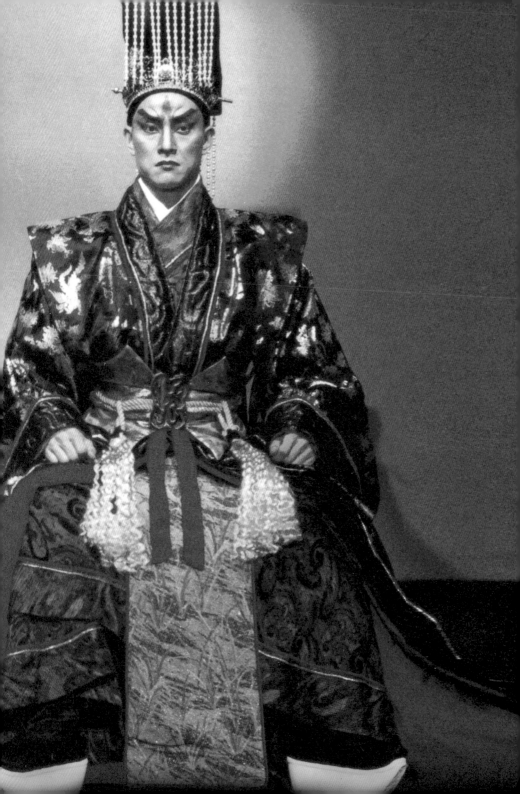

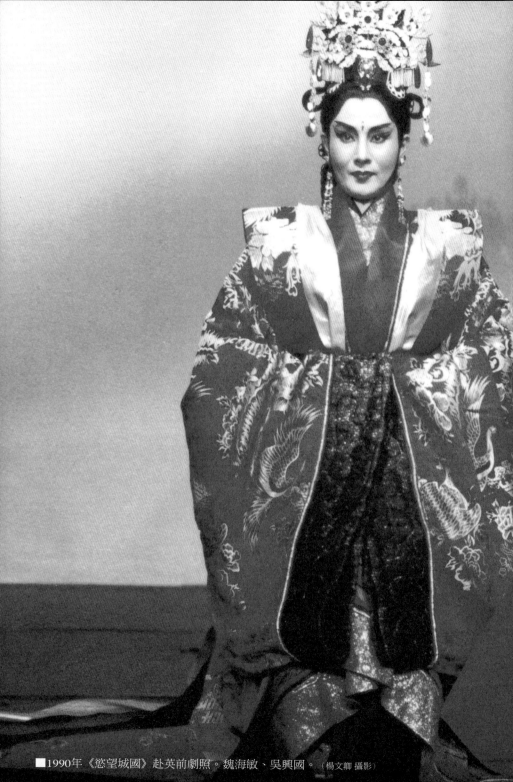

■1990年《慾望城國》赴英前劇照。魏海敏、吳興國。（楊文卿 攝影）

當代傳奇劇場

紀念周凱

1996

演出一週年

威震世界之舞台經典

台灣、英國、德國、荷蘭、法國、日本、韓國、香港……佳評如潮。

這是四十年來最好的一齣舞台劇

—電影專演李行

OF DESIRE

"The KINGDOM OF DESIRE"
Contemporary Legend Theatre
Ein Theaterepos frei nach Shakespeare's Macbeth

amstag 31.8 20.00Uhr, open-air, bei schlechtem
:0241/1807-104

時間：中華民國八十五年十一月
地點：台北國家戲劇院
（台北市中山南路二十一號）

7 8 9 10 日

吳興國・魏海敏◎國光劇團團員精彩演出

指導單位：行政院文化建設委員會
主辦單位：當代傳奇劇場
協辦單位：國立國光劇團，周凱劇場基金會
贊助單位：國家文藝基金會，中華文化復興運動委員會

購票方式
票價：：300.500.600.800.1000.1200.1500。同價位二十張以上團體票九折優待
地點：：年代電腦售票系統 (02)341-9898

THE KINGDO

CULTURA NOVA
ZomerFestival Heerlen Ma 2 Sep 8 P.M. City Theatre Stadsschouwburg Heerlen
Tel:0455716200 Fax:0455718794

LUDWIG FORUM
fur internationale Kunst Taiwan
Wetter 'space" Vorverkauf Und i

■ 1996年，當代傳奇劇場十週年，為紀念周凱演出《慾望城國》。

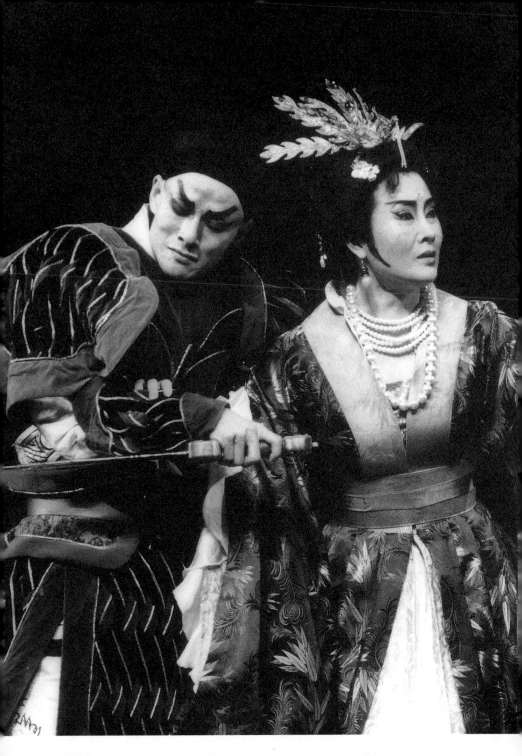

■1990年《王子復仇記》於國家劇院首演。吳興國（王子）、魏海敏（母后）（盧景海 攝影）。

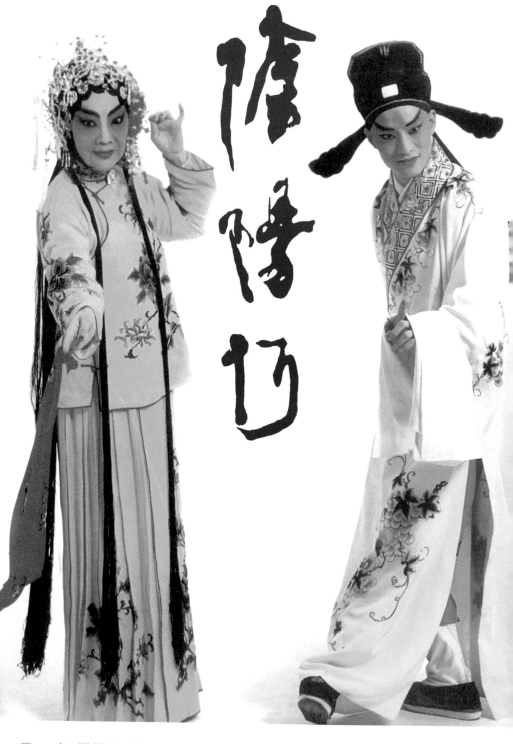

陰陽河

■1991年《陰陽河》首演，37歲的吳興國爲73歲的戴綺霞圓重建老戲心願。　（吳明哲　攝影）。

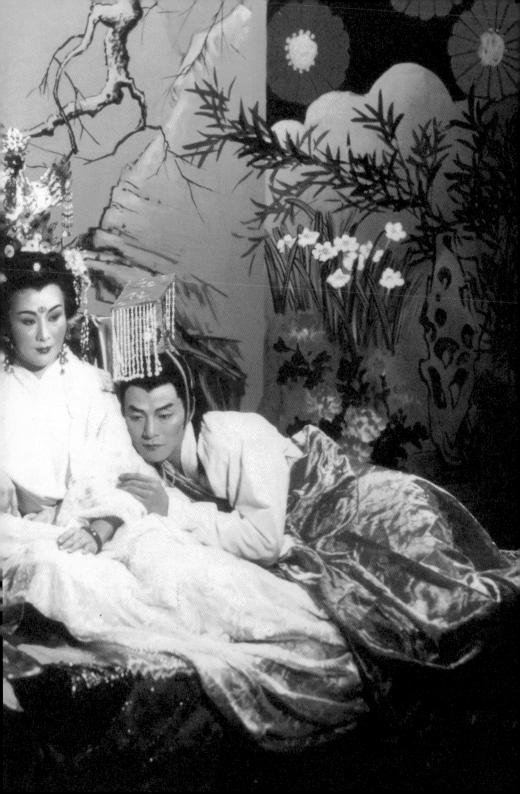

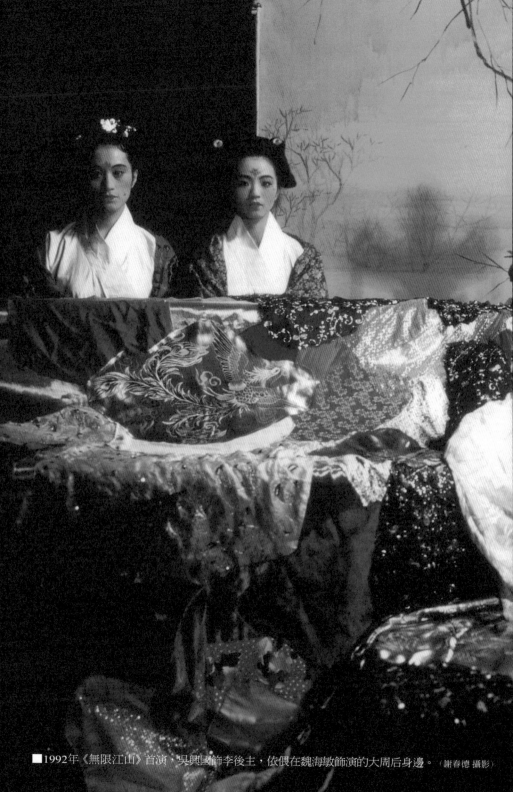

■1992年《無限江山》首演，吳興國飾李後主，依偎在魏海敏飾演的大周后身邊。（謝春德 攝影）

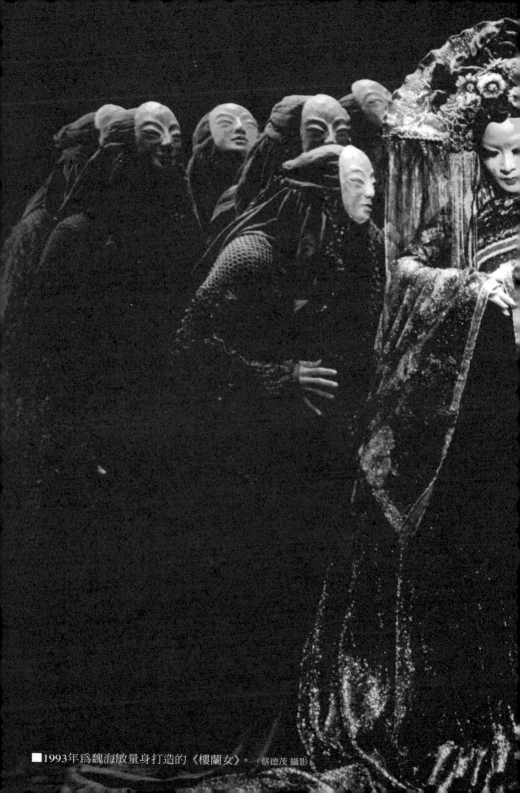

■1993年為魏海敏量身打造的《樓蘭女》。（蔡德茂 攝影）

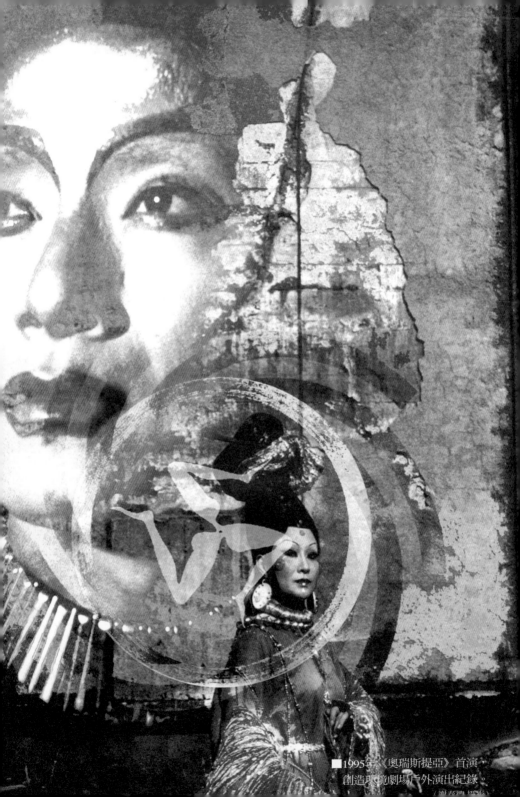

■1995年《奧瑞斯提亞》首演，
創造環境劇場戶外演出紀錄。

■1997年在辜懷群協助下製作的兒童京劇《戲說三國》。這是1995-2001年間唯一的一次創作演出作品。

攀 登 李 爾 王 高 峰

當代傳奇劇場2001年復團作品

原著：威廉・莎士比亞

吳興國 獨角演出

Contemporary Legend Theatre
Based on William Shakespeare's "King Lear"
Solo performance by Wu Hsing-Kuo

子．孩子．私生子 一 人 變 十 身

King Lear

Wu Hsing-Kuo
Meets Shakespeare

■2001年《李爾在此》首演獨角戲。（蔡德茂 攝影）

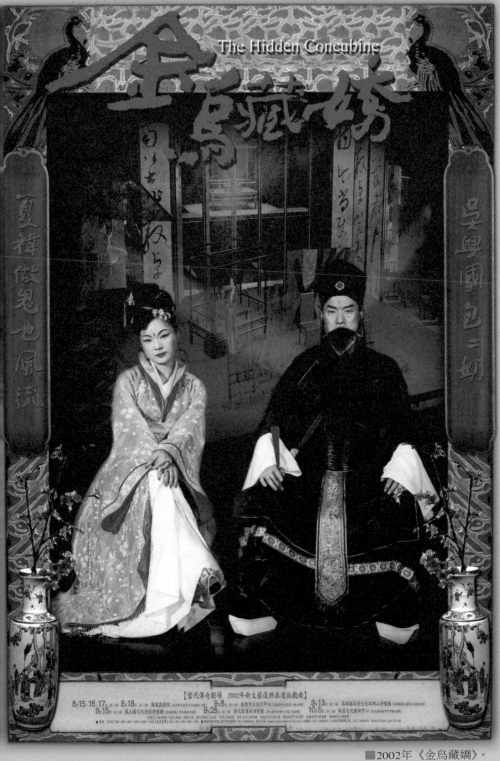

The Hidden Concubine

金烏藏嬌

■2002年《金烏藏嬌》。

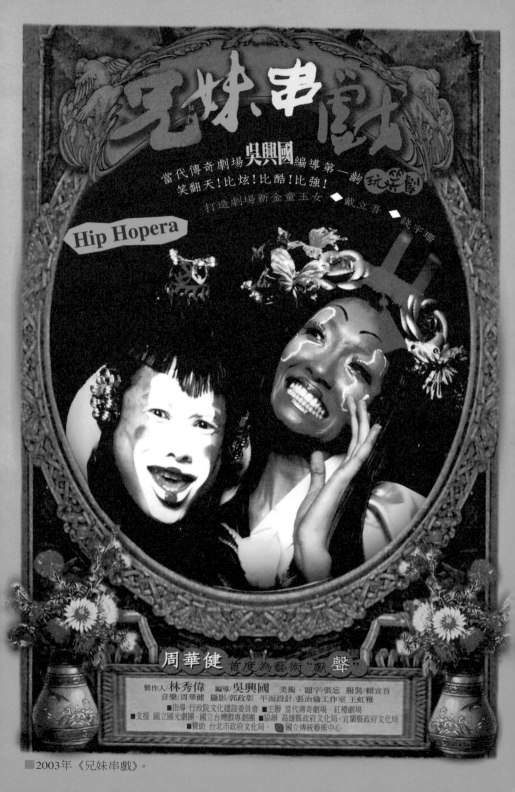

■2003年《兄妹串戲》。

■2004年《暴風雨》在國家戲劇院首演。

暴風雨

THE TEMPEST

2004-2005

魔幻大戲
世界首演

京劇 · 崑曲 · 原住民歌舞 傳奇再現

■2004年《暴風雨》。

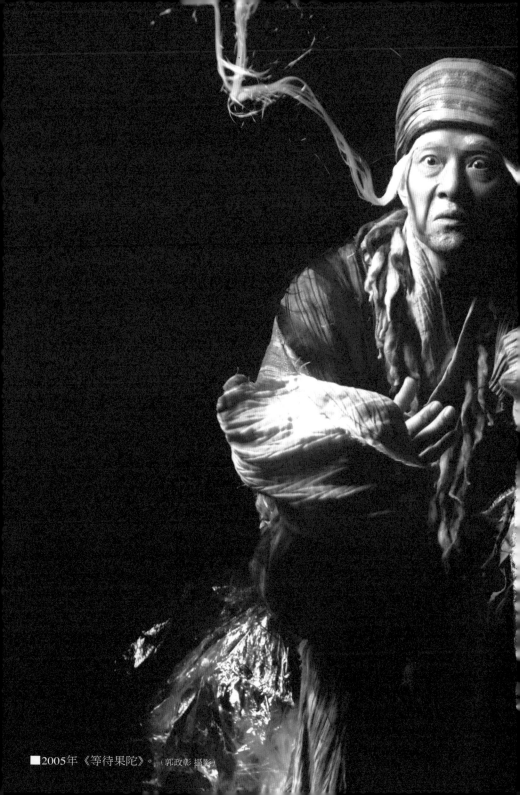

■2005年《等待果陀》。（郭政彰 攝影）

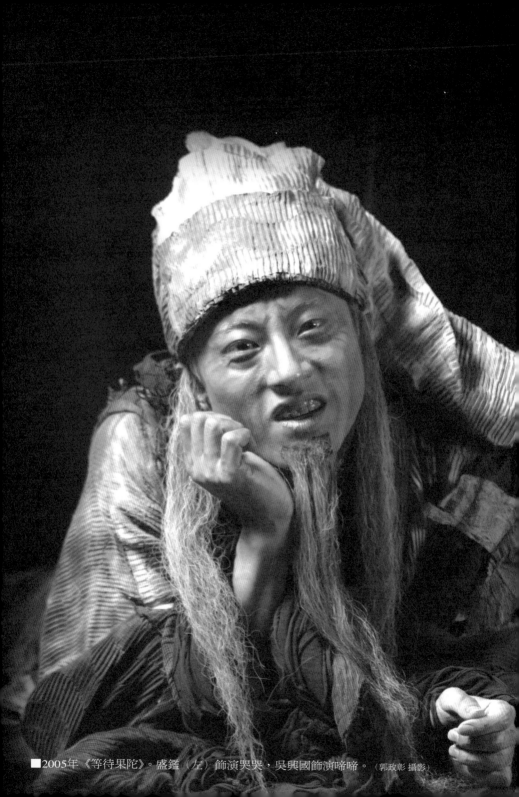

■2005年《等待果陀》。盛鑑（左）飾演哭哭，吳興國飾演啼啼。（郭政彰 攝影）

絕境萌芽

吳興國的當代傳奇

The Contemporary Legend
of Wu Hsing-kuo

目錄

出版緣起

井水與汪洋

企業界與文化界的匯流

陳怡蓁

天下文化與趨勢科技原是各擅所長，不同領域的兩個企業體，現在因緣際會，要攜手同心搭建一座文化趨勢的橋梁。

我曾在天下雜誌、遠見與天下文化任職三年，先後擔任編輯與高希均教授的特助，雖然為時短暫，其正派經營的企業文化，卻對我影響至深。之後我遠走他鄉，與夫婿張明正共創趨勢科技，走遍天涯海角，在防毒軟體的領域中篳路藍縷，自此投身高科技業，無悔無怨，不曾再為其他企業服務過。

張明正是電腦科系的專業出身，在資訊軟體界闖天下理所當然，我從小立志學文，好不容易也從中文系畢業了，卻一頭栽進競爭最激烈的高科技業，其實膽戰心虛，只能依憑學文與當編輯的薄弱基礎以補明正之不足，在國際行銷方

面勉力而為。出人意料的是，趨勢科技從二○○三年連續三年被國際知名的行銷研究權威Interbrand公司公開評定為「台灣十大國際品牌」的榜首，二○○五年跨入全球百大品牌的門檻，品牌價值超過十億美元，這是無心插柳柳成蔭了。

因為明正全力開拓國際業務，與我們一起創業的妹妹怡樺則在產品研發方面才華橫溢，擔任科技長不亦樂乎，於是創業初期我成了「不管部」部長，凡沒人管的其他事都落在我肩上，人事資源便是其中的一項。我非商管出身，不知究理便管理起涵蓋五湖四海各路英雄的人事來，複雜的國情文化讓我時時說之不成理，唯有動之以真情，逐漸摸索出在這個企業中人心最基本的共同渴求，加上明正、怡樺與我的個人風格形成了「改變、創造、溝通」的獨特企業文化，以此治理如今超過四十多個國籍的員工，多年來竟也能行之無礙。二○○二年，哈佛商學院以趨勢科技為個案研究，對我們超越國界的管理文化充滿研究興趣，同年美國《商業週刊》一篇〈超國界管理〉的專文報導中，也以趨勢科技為主要成功案例來探討超國界企業文化的新趨勢。這倒是有心栽花花亦開了！

文化開花，品牌成蔭，這兩者之間必然有某種聯繫存在，然而我卻常在內心質疑，企業文化是否只為企業目的而服務，或者也可算人類文明中的一章，能夠發揮對社會的教化功用？它是企業在自家後院掘的井，只能汲取以求自給自足，還是可能與外面的江湖大海連貫成汪洋浩瀚？

因爲人在江湖，又是變幻莫測的高科技江湖，我只能奮力向前泅泳，無暇多想心中疑惑。直到今年初，明正正式禪讓，怡樺升任執行長，趨勢科技包含六個國籍的十四人高階管理團隊各就各位，我也接著部署交棒，從人資長的權責中解脫，轉任業界首創的文化長一職。

「行到水窮處，坐看雲起時」，我心中忽有所悟。人類文明從漁獵、畜牧、農業走向工業，如今是經濟掛帥的時代，企業活動當然是整個人類文明中重要的一環，如果企業之中有誠信，有文化，有一股向善的動力，自然牽動社會各個階層，企業文化不應只是自家後院的孤井而已。如果文化界不吝於傾注，而企業界不吝於回饋，則泉井江河共同匯成大海汪洋，豈不能創造文化新趨勢？

我不禁笑了，原來過去種種「劫難」都只爲成就今日的文化回饋。我因學文而能把注企業的創意園地，因企業資源而能反哺文化：如果能夠引入精英的文化清泉以灌溉企業的創意園地，豈非善善循環而能生生不息嗎？

於是，我回到唯一曾經服務過的出版公司，向高希均教授、王力行發行人謀求一個無償的總編輯職位，但願結合兩家企業的經濟文化力量，搭一座堅實的橋梁，懇求兩岸文化大師如白先勇、余秋雨、蔣勳等老師傾囊相授，讓企業人、學生以至天下人都得以汲取他們豐富的文化內涵，灌溉每個人的心田，也把江河大海引入企業文化的泉井之中，讓創意源源不絕，湧流入海，汪洋因此也能澄藍透澈！

這便是「文化趨勢」書系的出版緣起，但願企業界與文化界互通有無，共同

鼓勵創造型的文化新趨勢。

二〇〇五年十月二十六日
寫於波士頓雨中

序一

再見，拚搏

雲門舞集創辦人、總監　林懷民

一九八六年十二月十二日，台北社教館《慾望城國》的首演，是我一輩子中極少數難忘的劇場演出。

從幕啟時森林迷路驚悚策馬，到終場的萬箭穿心高台吊毛，都緊扣人心，讓人在興奮中節節擊掌。

《慾望城國》的首演，匯聚了七〇年代後半期以來，劇場界陸續累積的能量和京劇革新生代力圖求變的渴望。林璟如、登琨艷都不顧身家地義務投入設計的工作，年輕的京劇演員也激情燃燒。原本一邊四個，木然呆立的龍套，到了《慾望城國》的舞台上，各個渾身解數，肢體有了表情，進退間也有了細節。

《慾望城國》的首演夜，舞台上好像冒著煙，台下的觀眾也熱血沸騰。

看完「當代傳奇劇場」這齣氣魄磅礴，有如西方歌劇的現代京劇演出之後，對興國與秀偉的成功，我歡欣興奮。興奮過後，卻充滿了焦慮。走出《慾望城國》之後，這股氣勢如何延燒，興國如何再推出一齣轟動的好戲，我憂心忡忡。因為興國是有才分、肯拚命的劇場藝術家，台灣的環境卻不會因為個人熱情而改變。

興國離開雲門之後，一直想嘗試突破京劇的程式，走出京劇的保守世界。我建議他從小做起，從唱腔的創新著手，邀請音樂家和京劇樂手，加上兩三個演員，定期研討創新，從新唱腔來發展劇本，從小戲發展為大戲。結果，他嘔心瀝血地熬出《慾望城國》。

我會有這樣的想法，是來自自己的慘痛經驗。

一九七八年，雲門六歲，拚出了九十分鐘的《薪傳》。一九七九年，再接再屬推出大布景的《廖添丁》，上台的舞者就有三、四十人。然後，無以為繼。做了大戲很難再回來做小品。八○年代初期，我徬徨失落，不知道要做什麼。資源與人才，都無法支持我們浩浩蕩蕩地不斷推出「鉅作」，連保存《廖添丁》到最後都變成不可能的事。這齣「大戲」給我的教訓是：在台灣這個環境工作，不能因為熱情想就一頭撞上去，要務實才能累積。

雲門雖小，至少還是一個擁有一、二十人，天天工作的團隊。京劇，文武場至少要九個人。興國沒有班底。

果然，「當代」的第二齣戲《王子復仇記》要等待四年。「當代傳奇」始終沒有成為一個可以長期工作的團隊，每次演出，都得費盡心思跟公家京劇團借人。製作龐大，人才的邀集、大布景、大量的服裝、資金的籌募、票房的經營，一一蠶食著興國和秀偉的精力，往往必須在短暫的幾個月裡，在高壓下，一心數用。有時也聽到興國在首演前，幾近崩潰的消息，但幕啓時，他仍然要粉墨登場，全力拚搏。又有一陣子，為了支持劇團的生存，他到香港拍電影。在風華最盛的歲月，興國必須忍受這樣的煎熬和蹉跎，心裡很是難過。因為個人的「心病」，每次得知「當代傳奇」推出大戲，一九八六年走出社教館後的焦慮，都要跳出來重新籠罩著我。

由大而小難。九〇年代推出的《無限江山》、《樓蘭女》、《奧瑞斯提亞》、《暴風雨》都是大戲，都沒有超越《慾望城國》的境界。海外邀演也一再重演《慾望城國》。

台灣的故事是愛拚才會贏，先做了再說。八〇年代，因為一些今天已經成故世的官員，看到歐美堂皇的歌劇院，就決定我們也要蓋一個，於是我們有了兩廳院。明年就要二十歲的兩廳院，在制度和經營上仍然還未穩定下來。

如同建造國家戲劇院的官員對歐美大歌劇院的嚮往，劇場界大製作蔚然成風。為了票房，聘用沒有舞台經驗、沒有劇場專業訓練，很難挪出時間參加排練的影歌星參與演出：可以再度推出，一演再演的好作品的，有如鳳毛麟角。

七〇年代以降，熱情、衝動上路的劇場界，到了二十一世紀仍在拚搏，苦

撐。一個團隊到了第十季，有時仍和首季一樣的忙匆匆促，首演常是彩排。出發的時候，大家都有一個做好戲，追求藝術的夢想。但是用大製作增加能見度拚票房的後果卻是：永遠都在等待可以去做做內心最想做的那齣作品的契機。也有人發了狠，毅然轉調，推出嚴肅的劇作，結果票房失利，嚴重虧損。因為觀眾的口味已經被餵養得十分辛辣，靜不下心來欣賞。

也許是想通了，二〇〇一年，興國推出《李爾在此》的獨角戲。去年，又編導規模較小，以演員取勝的《等待果陀》，連獲好評。我心裡很是高興。小戲，人少，成本低，雜務相對減少，可以專心琢磨，一再修改。因為輕便，花費較低，國內外巡演機會大增。在這個過程裡，編、導、演員和團隊一起成長茁壯。

興國秀偉基於對藝術的愛，用意志力撐持「當代」二十年，我衷心敬佩，也心疼不已。因為那個艱苦的歷程，我，或者我們都曾走過。

拚搏的必要，是環境所逼，也可能是我們自己的選擇。

天下文化出版盧健英小姐撰寫的《絕境萌芽——吳興國的當代傳奇》，很清楚的記述了興國從小到大拚搏的故事，尤其是「當代」的二十年。

二十周年慶可以是由小而大的開始。過去的大製作依然在箱子裡，沒有消失。我希望周密務實的策畫，穩紮穩打，由小茁長的累積，「當代傳奇」到了三十歲的時候，在人員、經費上、體力上，都實力飽滿地重演舊戲、推出更上層樓的新作。

序二

大放與大穫

國際新象文教基金會董事長　音樂家

許博允

一九七○年代，是台灣文化圈開始蓬勃興起的時代。我看著雲門舞集成立，並在雲門教音樂。那時，從林懷民所帶領的一群年輕人身上，我看到了希望，如此有才氣又肯努力的一群人，來自不同的生活背景，卻在共同的時空中嶄露頭角，造就了隨後三十多年台灣文化圈百花齊放的榮景。

當時的林秀偉擁有舞者的最佳身體柔軟度，吳興國則有著深厚的武功基礎和藝術天賦。藝術的原創在於不滿於現狀，而不滿於現狀的人自然會突出於眾人之上，吳興國就是這樣的一個人。並且他還具備身為一個好的創作者應有的敏感度，毋須經過太多教導便自然而然地具備西方具象藝術中的反射能力。

當代傳奇劇場成立之前，吳興國、林秀偉夫婦來找我，我跟他們大談黑澤

明，後來又介紹他們認識日本的中根公夫和蜷川劇團，他們在這些創作中找到呼應他們理念的元素。因此後來《慾望城國》也成為台灣一系列藝術創作中具有份量的重要作品。

一九八六年在巴黎舉行的國際表演藝術博覽會（MARS）（這也是有史以來最大的一次表演藝術博覽會）當時我與好友、日本戲劇權威中根公夫一起向英國皇家劇院最重要的製作人Mme. Thelma Holt—International 90 藝術節的製作人，推薦《慾望城國》，她每年都在全世界挑選四個和莎士比亞有關的戲劇，是全年英國最重要的表演焦點，這節目也是全世界研究莎士比亞的專家們矚目的，所以挑選的門檻程度之高，是一般人難以想像的。

在同時之間大陸上海崑劇院也向英國推薦《血手記》。Thelma Holt的個人思想原本比較崇尚社會主義，尤其是跟許多的社會主義國家關係特別好，然而經過我和中根公夫一再推薦與解說討論後，他們終於非常確定邀請《慾望城國》。

另外有段十六年的小秘密，當年，Thelma Holt在來台之前就已確定要邀請《慾望城國》赴英演出了，但是我故意沒讓吳興國、林秀偉知道，給他們製造壓力，安排在基隆文化中心演出。早上裝台，下午演出進行到一半，吳興國就昏倒在後台了，Thelma Holt 到後台安慰失望的吳興國，並對他說：「沒問題，這個節目我要了！」。當天晚上就告訴我她非常欣賞吳興國，尤其是他的敬業精神。

Thelma Holt 當時來台也跟我討論這齣戲屆時搬到英國演出是否需要翻譯，或

是需要因地制宜進行任何改變。看了上半場演出後，決定不做任何改變也不做

翻譯，就這樣原汁原味到英國演出。

有了國際邀約後，下一個問題是經費。由於計畫重製服裝，含旅運製作費約

一千萬的預算需求，我立即向當時的文建會主委郭為藩提出申請補助，後來文

建會同意補助八百萬，其他短缺的金錢，正巧後來有一天，戴瑞明先生邀約晚

宴中，他表示隔天就要出發到英國出任台灣駐英代表，我趁機讓他了解這件事

後，戴先生到英國後不但幫我們尋找經費，還跟 Thelma Holt 做預算協商，及幫

忙宣傳接待等等事務。《慾望城國》在英國正式演出時，來了十九位英國國會

議員、九位各國使節，連俄國大使都來了。這對長期處在外交困境的台灣而

言，是多好的一次文化外交的良機。

一九九三年我和中根公夫再把《慾望城國》推到東京、大阪演出，一九九四

年，和當代傳奇劇場合作《樓蘭女》，我自己下筆操刀，爲魏海敏寫了《湖》這

首非戲曲的歌曲，林秀偉的詞，由魏海敏來唱，非京劇唱腔的歌曲，這是《樓

蘭女》裡面極重要的一首歌曲。

這些年，一路走來，遇見過形形色色的藝術家，看到台灣許多團隊從草創、

茁壯到獨當一面。一個傑出的藝術家要能夠忘掉老師、忘掉形式、忘掉技巧，

但唯一不能忘掉的是靈魂。我期許當代傳奇劇場能夠放掉京劇、放掉現代舞、

放掉莎士比亞、放掉唱腔、放掉形式，這是大難（困難之難），也是大難（災難之

難），但也將是大放與大穫，我相信，當代傳奇劇場有機會做到。

天下文化在當代傳奇劇場二十周年的時候出版這本書，讓更多讀者了解吳興國及一群人在一個時代的努力，希望接續下來有更多時代的開創者、參與者、見證者。〈陳幸汝 整理〉

序三 藝術越界

國立國光劇團藝術總監
國立清華大學中文系所教授

王安祈

當代傳奇二十年了，二十年前那一夜《慾望城國》首演謝幕時全場的沸騰歡呼與感動興奮，將永遠記在台灣觀眾心頭。那不僅是京劇的大突破，更是台灣劇壇的驕傲。京劇界一向保守，藝術觀念重臨摹而輕創造，突破二字談何容易？今天看到有這樣一本專書，詳細記錄吳興國台前幕後的藝術歷程，內心的感動不下於二十年前那一夜。

吳興國對台灣戲曲界的貢獻主要在於「新表演型態的開發」以及「爲古典戲曲注入現代氣質」，而他的身分不只是受邀演出的一名「演員」而已，更重要的，他是主動的「觀念提出者」。

當代傳奇成立於民國七十五年，當時郭小莊的「雅音小集」（創立於民國六十八年）已帶動創新風氣並培養了一批新生代觀眾，在此基礎上，當代傳奇並不止是延續重複雅音小集的路子——針對京劇本身從事創新的工作，而更進一步思考「當代中國戲劇可能的型態」，使京劇由「轉型」導入「蛻變」，並使「傳統戲曲」與「現代戲劇」的形式和內涵兩方面都達到緊密接合，開啟「藝術越界」的觀念，在觀念的提出與方向的引導上，有著開創性的貢獻。

當代先後推出過《慾望城國》、《王子復仇記》、《陰陽河》、《無限江山》、《樓蘭女》、《奧瑞斯提亞》、《李爾在此》、《金烏藏嬌》、《暴風雨》和《等待果陀》等劇，大部分取材自莎士比亞與希臘悲劇等世界經典。對於他們一再「自西方取經」的作法，其實絕不宜以一句「崇洋媚外」或是「取巧走捷徑」來做簡單的評述論斷，因為題材的選取和創團理念密切相關。當代傳奇的演員雖大部分來自京劇界，但創團之宗旨既是「探索當代中國戲劇的新型態」，實即意味著企圖拋開崑曲京劇的傳統程式而開發出一套全新的表演方法。取材自西方，主要的目的應該從這兩個角度來觀察：一是藉由陌生西化的題材以刺激轉換現有的表演體系，一是借重世界經典以補強傳統戲曲中一向深度較弱的思想性。後者更展現了敏銳的眼光，戲曲慣於片段抒發人在各種處境之下的情緒，對於整部戲所含蘊的哲理思想並不刻意追求，「人情練達皆文章」固為其所長，而「理性思維」的不足也是事實，因此「哲思的體現」是當代諸劇企圖改變戲曲本質的主要關鍵所在，也是「傳統戲曲現代觀」的主要體認。

《慾望城國》雖然聲腔演唱大體仍在京劇皮黃範疇之內，但肢體動作的多方嘗試已突破了傳統身段的程式格局，舞台調度的全新設計也打破了京劇一貫的對稱和諧，人物形象的塑造與內在心理的刻畫衝破了戲曲角色行當的嚴謹分類，由東洋風與現代感雜揉而成的面具舞蹈，也使得戲曲與其他類表演藝術的元素達成有機融合，而表演之「新」相互輝映的，則是脫卻「教忠教孝」框架之後深化的思想意涵與鮮活的人性呈現。這齣戲儼然已成為當代的「製作人兼主角兼導演」，當然也是「從無到有」由初步構思至實踐完成的整體負責人。很多人將之視為台灣戲曲現代化的一道里程碑，而吳興國是這齣戲的「製作人兼主角兼導演」，當然也是「從無到有」由初步構思至實踐完成的整體負責人。

繼《慾望城國》之後當代每一部戲都有明顯的新企圖，例如《王子復仇記》的三部曲重唱，《樓蘭女》的意象經營，大安森林公園演出的《奧瑞斯提亞》首開戲曲與「環境劇場」導演合作之先例，《李爾在此》將京劇身段唱做與小劇場表演型態結合，一人演十角，各自面貌有別卻又層層相牽相互關聯，重新詮釋莎翁筆下經典人物。這些戲「藝術越界」的企圖明顯，為「新劇種、新表演體系」之催生累積了許多可貴經驗。新劇種的探索之途值得試闖，中國戲曲在崑、京之後該添新頁了，只是這項工作絕非一蹴可幾，也不是單獨一個劇團甚或僅憑一、二人之力即能做到的，而當代傳奇二十年來的創意對戲曲界的影響值得肯定。

在較偏向傳統形式的《陰陽河》和《金烏藏嬌》兩劇中，吳興國利用一身傳統功夫對人物做出不同於傳統的詮釋形塑，《陰陽河》裡好色貪花的老生，

《金烏藏嬌》一人分飾「宋江、張文遠」二角，兼跨老生、丑兩個行當，展現了深厚的傳統功力。吳興國個人以校友身分在「復興劇校」演出的《阿Q正傳》《羅生門》，更可見出他在單純「演員」身分上所展現的才華，尤其阿Q的塑造，以京劇深厚的工底為基礎，卻能擺脫程式局限而將戲曲融入生活，成功體現卑微小人物的辛酸無奈與無知，深刻的人物塑造開創了新的表演局面。

我與吳興國合作過七部戲（包括當代成立之前的陸光劇隊時期），這七個出自我筆下的人物，卻因吳興國的形象塑造而讓我重新認識了他們。吳興國在京劇「手眼身法步」一舉手一投足之間都散發出的現代氣質，使得這七個古典人物超拔於傳統、挺立於現代。特別喜歡他在我新編《紅樓夢》中客串的曹雪芹，這一紅樓原著作者在劇中出現時間雖不多，但疏離游移介乎戲內局外，為全劇創造出另一度時空。當吳興國以清越靈動、彷若來自天外的聲音，吟詠著「滿紙荒唐言，一把辛酸淚」登場時，活脫脫風清骨峻的紅樓作者翩然現身。

吳興國的藝術成就同時表現在「觀念提出」與「親身實踐」各方面，「大破大立」的決心氣魄，貢獻不全在於京劇界自身，他的影響力不僅同時涵蓋「傳統戲曲界」和「現代戲劇界」，甚至更能在「整體藝文界」造成翻江倒海的壯闊波瀾。然而二十年來，吳興國所接受的「評價」是不盡公平的，現代戲劇界固然願意敞開心胸接納他，但是，「吳興國」三個字在傳統戲曲界卻始終有強烈爭議性。當然，若以傳統京劇流派藝術的高標準來檢視吳興國，他的確既稱不上正宗麒派馬派也沒有余派楊派的韻味，但我覺得其實不必從他個人表演藝術

的圓熟與否來給予評價，應該更宏觀的考量他對「台灣劇壇」的創發性，吳興

國絕對稱得上是八〇年代最重要的藝術型態開創者，「古典與現代混血跨界」

的觀念一直影響到今天。吳興國出身於傳統京劇界，這是一個非常保守的環

境，能從中殺出一條血路，所需要的決心毅力執著與抗壓性，絕對超乎任何人

（當然不能忘記披荊斬棘的郭小莊），他的背叛性強，長年受到的非議也大，而社會要鼓

勵的不僅是「在保險的環境中腳踏實地的藝文工作者」，更是「走在時代前端眼

光卓越的啓蒙者」，在當代傳奇二十年的今天，健英能以這本書完整記錄創新的

心路歷程和實際貢獻，是當代藝術界重要盛事。

傳主序
我演悲劇人物

吳興國

憂傷的童年養成我對世事無常和向命運抗衡的憤怒。一歲失去父親，三歲被送孤兒院，十二歲進復興劇校，二十四歲時，獨立撫養我與哥哥的母親因病過世，臨走時，連最心愛的兒子最後一面也沒盼到。從小到大，都是握著拳頭，噙著淚水，克服一次又一次生命的難關，再加上，自演戲以來，都是扮悲劇角色居多，墜入這些受苦的靈魂世界中，令我難以樂觀面對現實人生。

這些人物走入我的生命中，他們得到在歷史重活一遍的機會，而我，卻得為他們死過一回又一回。小時候，學校給了我「吳興國」的藝名，當時，演的是年少俊美的武生，例如：《白水灘》的十一郎，《兩將軍》中馬超，《水滸傳》中的林沖、石秀、武松都是見義勇為的英雄。有一回，學校演《荷珠配》，意外

派我來個三路老生，為了學得像老人，當時有一位老師，很好奇看著我，問：「小朋友，你叫什麼名字？唱老生的？」我馬上立正回答：「我叫吳興秋，唱武生的。」老師笑著說：「吳興秋，像女生名字，我給你換個名，就叫吳興國吧！」沒幾天，學校就通知我改名。後來，才知道給我藝名的，竟然是台灣四大老生之一，鼎鼎有名的李金棠老師。這一切，都是無形的因緣，這個名也漸賦予我更多的使命和責任。

文化是文明和愚昧的集結，歷史是功績與罪惡的混合，每一個世代都有代言者，越是險惡的時勢，越需要吞噬悲劇人物作為祭品，這些被選中獻祭者，大多是性格所造成的，而為何偏偏每一次，我都相信自己就是那個被選中的人，那麼多「忠孝節義」的思想，植入我的腦袋，隨著我由武生轉為老生，化身成為諫昏君投汨羅江的屈原，遭萬剮凌遲的袁崇煥，被十二道金牌入罪的岳飛，帶箭戰死沙場的黃忠，烏江自刎的楚霸王……個個都身繫邦國興亡。

超越政治之上的，是人間的情。在我演過悲劇人物中，除了在政治的浪頭上翻滾，也有些令人動容的有情人，比方《四郎探母》中，為求見親娘一面，甘冒殺頭之罪，連夜奔向敵營的楊四郎，還有《打棍出箱》一出場就放聲悲哭的窮儒范仲禹，遭遇妻兒被占的不幸，導致神經錯亂，因恐懼到極點反而嬉笑起來。最愛的是《無限江山》中文采粲然的李後主，他的一生淒迷浪漫。「春花秋月何時了，往事知多少？小樓昨夜又東風，故國不堪回首月明中」前一刻，縱舞在豪麗迷醉的狂歡中，下一刻卻見他肉袒出降，垂頸流淚的窘狀，苦難本

身就是熱情，悲劇予人同體大悲的胸懷。

我在當代傳奇創作了四齣莎翁劇本，其中三齣《慾望城國》(Macbeth)、《王子復仇記》(Hamlet)、《李爾在此》(King Lear)的主角都被命運逼到盡頭，唯有《暴風雨》(The Tempest)中的魔法師終於大徹大悟，寬恕了別人，同時也饒了自己，才把悲劇轉為喜劇，讓紛爭的孤島，變成美麗新世界。

有人問我：「在舞台上奮鬥了四十年，難道不覺疲憊？」其實，一九九八年的暫停兩年，給我注入了更充沛的能量。每一次當走出舞台，卸了濃妝，脫了戰甲，回到家，我總能從妻子兒女身上得到愛和勇氣，只要讓我到海邊撿貝殼，到森林抓昆蟲，就可以讓我感到平靜、快樂、與世無爭。

這是第一本有關於我學戲和成長的書，謹向趨勢科技陳怡蓁小姐及天下文化出版社致謝，在當代傳奇劇場二十年生日這一天，記錄了一個在台灣唱京劇的演員的生涯軌跡，也感謝好友健英傾力振筆疾書和張治倫工作室團隊長期給予美編協助，也以此書與所有栽培過我的老師、朋友和工作的夥伴一同分享。

作者序

擁護時代裡的藝術家

盧健英

七月，和吳興國密集進行訪談的時候，章詒和的《伶人往事》剛出版，書中談到言慧珠時有一段對話：

「我們這個時代，根本就不配產生言慧珠！」

對方驚問：「那配產生什麼？」

「什麼都不配產生，一個無足輕重的過渡時期。」

《伶人往事》紀述大陸名伶在風火時代裡的悲歡之歌，閱讀的過程經常心驚動魄，掩卷嘆息，隨著書中的黑白照片遙想當年風華。然後再見到吳興國時，總是跟他大叫：「吳興國，你真是生對了地方，生對了時代。」

生對了地方，生對了時代，一位藝術家才得以展其才華，將其對人生的理解透過舞台表達，而更重要的是，他的藝術上的表達，是集結了時代的同夥人所共同完成，然後鋒芒盡露。這過程裡，必須必備「逆」與「敢」兩種精神，否則最好的年代，也會成了最壞的年代。反之，最壞的年代也可能成為最好的年代。

於是，為什麼那個年代會出現吳興國與《慾望城國》？成了我想在書中耙梳理解的主要問題。

台灣不是京劇的原生地，來台的伶人中，真正具有開創性的藝術大師不多，但卻是一批傳承了戲校傳統坐科精神——規矩方正，一板一眼，堅信苦中方能成藝的老師們，他們年少時看過典範，卻還來不及茁壯去創造典範，烽火便將他們驅趕來台。他們帶來傳統，也帶來傳說，所有關於京劇的風華絕代都像一千零一夜的故事，和這個時代，這塊土地沒有關聯。

吳興國的人生，本來只是為了生存而走進傳統舞台，但後來卻是為了傳統的生存而走出戲曲舞台，裡面的過程充滿了他的「逆」與「敢」，他的得天獨厚與他的憤世嫉俗，讓他正好腳跨在兩個時代的斷裂中，在師友鼓勵及同儕齊心下，激盪出像《慾望城國》這樣的時代大戲。

前期的時候，他對環境的悲憤大於野心，後期的時候，他對環境的謙卑大於期待。葉錦添有一回說到他：「越苦他就越過癮。」好像沒有拿石頭砸自己的

腳，就會忘記痛是什麼感覺。他常以悲劇自況人生，這讓我想起出自英國公爵威靈頓的一句至理名言：「勝利是除了失敗之外的最大的悲劇。」這句話給吳興國，他當也會接受吧。

在他身上獨獨缺了一般伶人會有的機靈世故，剔透婉轉，挫折的機會就比別人多。直到這幾年，他才似乎漸漸放下薛西弗斯肩上的巨石，做想做的事，能做的事。

因為「與時俱進」是任何一個時代裡，藝術家都要有的「天問」，但「傳承」就要不斷香，成熟的藝術家把自己維持在最好的狀態，也是一種社會責任。

書竟之日，已吹起蕭蕭秋風，台灣籠罩在紅綠的紛雜聲中。我們或許在一個價值混亂的時代，但擁護這樣的藝術家與其相隨而生的作品，至少可以讓我們有一天回頭檢視時，欣然發現自己不是在一個無足輕重的時代。

「興國，你應該早生十年，國劇氣數已盡！」

「我磕了頭之後，就認了命，京劇這條路要繼續走下去，
就得殺出一條自己的路來。」

這是一個二十年來，和時代力爭，扛京劇大旗，闖八方舞台，
讓台灣京劇絕境萌芽的生命故事⋯

第一章

守著自己的孤島男孩

軍馬嘶鳴，急管驚絃的節奏裡，風聲起，追影雜沓，舞台上森林移動，潰軍四散，忽地亂箭如鷹，穿越林木而來。

剎時，樂聲驟停，走不出權慾召喚而迷途於森林中的敖叔征，站上崖邊，終於中箭，痛苦與懊悔俱在掙扎可怖的臉上，「你們……你們還不各守崗位！你們還……愣著作啥哪？」，敖叔征忍劇痛發出最後的怒吼，轉身再要振作，無奈路已到了盡頭，死神已臨，他抽出胸口的箭，一個後空翻，敖叔征墜下。

這是一九八六年十二月十日的台北市社教館 (即今之「城台舞台」)，當代傳奇劇場創團作《慾望城國》首演夜。

敖叔征這漂亮的一墜，驚動了彼時台北逐漸消沉的京劇舞台，觀眾席像一鍋煮沸的雜糧粥，爭議、懷疑與讚美像米粒般夾在掌聲中跳動著：

「這是京劇嗎？」

「哪有旦角這麼演的？」

「這當然是京劇，這是台灣三十年來最好的一齣戲。」翌日的報紙上，知名電影導演李行這麼說。

幕的後面，是早已抱在一起哭成一團的年輕演員們，「我不管了，不管別人怎麼評價，我們終於完成了。」吳興國說。汗水與淚水融混在臉上老祖宗傳下的粉墨油彩裡，飾演敖叔征的吳興國，因為興奮而隱隱顫抖的聲音，彷彿還摻和著敖叔征未竟的野心。

二十年前這深深的一墜，升起了台灣京劇一個新的開始，一段寫在京劇史上的創新工程，卻又是三十三歲的吳興國既要腳踏傳統，又要莽莽前行的一條不歸路。

那一晚，顛峰狀態中的吳興國，對所有當代傳奇劇場的演員們深深一鞠躬。

顛峰，也正是崖邊。

獨站崖邊，似乎成了吳興國許多生命階段的人生縮影。獨站崖邊，那局勢是前有追兵，後無去路；獨站崖邊，躊躇滿志，更上層樓；獨站崖邊，那光景是那心境是在藝術道路上念天地之悠悠，獨愴然而淚下的孤寂。

獨站崖邊，就要做選擇。但有時生命的選擇卻是無從仔細思量的，也無從掂量付出與獲得。兩邊拉鋸，一邊是受其滋養卻眼睜睜見它消失的古老藝術，一邊是被時代拉著跑著的創新呼求；一邊是梨園與師尊的道統，一邊是出走求變的欲望；一邊是名利如潮而來，一邊是藝術的拮据與委曲。在後來的二十年裡，吳興國每每站在崖邊，選擇。他的選擇有時讓他搬開了巨石；有時，讓他負箭甚深。

「吳興國讓我們想起英國名演員勞倫斯・奧立佛。」

一九九一年，泰晤士報如此形容半世紀以來這位第一次赴英演出的台灣京劇演員。對英國觀眾而言，透過《慾望城國》，他們以對《馬克白》與勞倫斯・奧立佛的理解，走入可與之共鳴的京劇藝術；對台灣的觀眾而言，石破天驚的《慾望城國》，則讓他們走入在八○年代後期的台灣，以為早已容顏枯槁的京劇藝術。

一夜之間，京劇長出燦燦然的能量。

為什麼在那個年代，會出現像吳興國這樣的京劇演員？扛京劇大旗，闖八方舞台，這裡面是什麼東西在支撐他？

二○○六年，吳興國說，所有他演過的戲裡，他最喜歡李後主，「從事藝術不該像我們這樣帶著使命感來的，它應該是浪漫的，享受的。」話鋒一轉，

「但李後主如果一直活在這個浪漫裡也就不值錢了，偏偏就要他最後活得悲淒，那才動人。」所幸，吳興國不是李後主，人生的悲慘發生在童年，因而激發出他孤絕的決心，帶著傳統殺出血路，並牢牢記住他生於斯，長於斯。

幸福薄如紙

只有少年不解世途艱辛，才會站上崖邊。吳興國則是因為出於身世的凋零，他「怕打」，於是把自己逼上「要就做最好的」崖邊。

吳興國誕生在高雄旗津。母親張雲光，是一個西南聯大流亡的女學生，一路從安徽隨著敗退的國民政府來台，揮別她在大陸上的青春璀璨與第一段婚姻，三十歲的她在台灣認識了從上海來的吳永福，儘管是國破山河變的年代，她相信至少能守住這段幸福。一九五三年四月十二日，沒有等到任務在外的丈夫回家，她生下了身骨略顯薄弱的次子，憂鬱寡歡的張雲光將這個男孩取名「國秋」，國家興亡之秋，一個彷彿站在時代分水嶺上，只能往前，不能後退的名字。

幸福薄如紙，吳國秋一歲時，吳永福便過世了。

模糊的記憶裡，吳興國記得張雲光提過大陸老家的大宅院，外祖父如何位居軍系高位，長年征戰在外，家境如何優渥舒適。她飄零單身來台，拿著一紙外

祖父寫給她去投靠彭孟緝的信（二二八事件中擔任高雄要塞司令，史家認為應對二二八事件負起責任的官員之一）但住不慣寄人籬下的日子，很快地，張雲光覺得工作便搬出彭公館，落腳到高雄鳳山，過起獨立的生活。

父親，對吳國秋而言，是一輩子的謎。他連一丁點兒「傳說」都沒有在家裡留下。家裡沒有張雲光與吳永福的結婚登記，沒有照片，沒有往來的父輩友人，張雲光也絕口不提。還在襁褓中，父親便傳過世，一生與他擦身而過，是吳國秋生命裡的重要缺席。對於一位父親的孺慕，一位男性形象的想像與學習，就由後來在戲曲裡的忠孝節義和拜師周正榮來填補，這是後話了。

回頭看來，這是一個在一九四九年前後，烽火流離中偶然聚成的家庭，像蒲公英般開了花，結了果，落了地，再飄零。沒有源遠流長的家庭紀錄，沒有過去，只能看未來。

從照片上看，年輕的張雲光長得端整素雅，是個安靜水靈的女人，尖秀的瓜子臉，和挺俏的鼻尖，白皙的皮膚則遺傳到小國秋身上了。小國秋喜歡張雲光，每天張雲光上班前，洩下一頭烏黑的及肩長髮梳頭，玩耍中的國秋便安靜下來，看著張雲光仔細地撫著髮絲，透過小小的鏡子，國秋看到母親細緻而美麗的臉上，眉頭低雲深鎖，似乎有許多說不出來的話。

三歲多，張雲光再也無法獨力撫養兩名幼子，有一天，對著尚不識愁滋味的兩兄弟，她紅著眼眶：「媽得上班，沒辦法再照顧你們，會把你們送到台北的育幼院，不能再天天見到媽媽，你們得乖乖聽育幼院老師的話。」

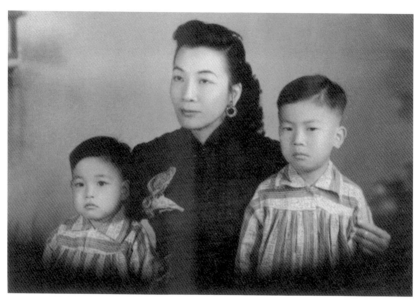

■1956年，母親張雲光（中）將三歲的吳興國（左）和哥哥吳國銑（右）送到台北的育幼院前，帶他們到相館拍下的唯一一張全家福。

育幼院是什麼地方，小國秋並不知道，但聽到「不能再天天見到媽媽」，兄弟倆有著烏雲罩頂的預感，國秋開始哇哇大哭。離家前幾天，張雲光特地帶著他們去相館拍照，這是家裡唯一留存的一張全家福，也是國秋唯一一次與母親的合照。相片裡，張雲光穿著合身的暗格旗袍，國秋和哥哥穿著一身舶來睡衣，嘟著嘴。

過幾日，國秋與哥哥便來到台北，住進了木柵國軍先烈子弟教養院。

二○○五年，上海拍攝由作家王安憶作品改為電視劇的《長恨歌》，吳興國受邀演出國民黨高幹李主任一角，半出於想像，半出於想念，吳興國彷彿在女主人翁王琦瑤身上看見了張雲光的身影。一個在亂世中，只想擁抱愛情的女人，卻在時代的作弄裡，幾段愛情的旅程讓她一生經歷從繁華到落拓的起伏。

吳興國記憶裡的母親浪漫、講究，逃難的行囊裡還帶著舶來高級化妝粉盒、胭脂、耳環，各式軟緞旗袍，往往攤在擁擠的小桌上梳妝時，好像打開了一段鎏金年華，那是小小國秋最早接觸的時代容顏，一個女人在困頓的日子裡，堅持不能褪色的最後華美。「你後來對她所有的不滿，在回顧她的一生及她一生的時代，是會原諒她的。」吳興國說。

後來進了劇校，在很多京劇的情節裡，吳興國學到「紅顏薄命」四個字，更加深了吳興國對母親的心疼。二十六歲，吳興國拜了周正榮為師後，學了老生經典戲《四郎探母》，每一唱到「見到老娘親」的時候，就會因為想起母親，而犯忌地讓嗓音哽咽了，「我不是哀傷媽媽愛我的時日太短，而是哀傷她太命苦了。」

被放逐的童年

不能想像這位後來在舞台上總是扮演將相的男人，「小學沒有畢業前，我總是臉上掛著眼淚，天天哭。」往往哭到頭痛睡著，醒來了有好玩的就去玩一玩，沒好玩的就又開始哭，不能安靜下來，一安靜了就想媽媽。媽媽住高雄，很難得來台北一次，每次一來，和哥哥一人抱一隻腿，哭著不讓媽媽離開。

幼稚園離家的這段時日裡，張雲光有了第三段婚姻，和前兩任一樣，繼父依然是位軍人。本以為母親有了新歸宿後，領回去念國小的吳國秋至少就可以和媽媽住在一起了。但婚姻維持不到兩年又結束，張雲光又得一人扶養兩個孩子，實在沒辦法撐下去，這回，吳國秋又被送到台北，住進了陽明山的華興小學（時任婦聯會主委的蔣夫人宋美齡，為收容大陳島撤退來台的孤兒而設）。

二○○六年，吳興國回憶自己的童年，還用了「被放逐」這樣強烈的字眼來形容深植於他心中當年的離家情愁。「說起來，我只有三歲前住在家裡，幼稚園後再回家住了兩年，一生真正在家裡的時間就只有五年。」臍帶關係的切斷在他還太小的時候，羽翼未乾，人世未蒙，便離開母親，而他後來踏出人世所遇到的許多驚異與委曲，實在有太多都來不及告訴張雲光。母親在他心中是如此清澈而完美，「我喜歡為她綁辮子，晚上只要拉著她的辮子就能安心睡覺。」

直到現在，吳興國也承認自己是有戀母情結的。

「在學校的記憶裡，哭的時候太多了。」七歲，好不容易回到媽媽身邊，又

得再離家，而較能生活自理的哥哥還是住在家裡。「所以我並不喜歡學校生活。我不愛和人說話。」住在華興小學時，吳國秋常常偷偷溜出山上沒有圍牆的學校，在山坡邊上俯瞰著密密麻麻的大台北，夕陽裡，山下一個個的小格子漸次亮起燈來，每一個小格子裡都有著一個家，山風在耳邊呼呼吹，他想著想著，「覺得自己像個孤島」，掉下眼淚。

第二年，哥哥吳國銑也進了華興小學，兄弟兩人同班，吳國秋並沒有更開心，兩人個性明顯不同，理解生命的方式也就不同。一樣的「孤島」身世，吳國銑活潑外向，好交朋友，廣結人緣；但國秋不一樣，「我不做調皮搗蛋的事兒，因為我知道我得靠我自己」。反而因為哥哥來了之後，有了一位隱形的「家長」，他還覺得處處受限。

學校是個小社會。日裡的生活有嚴謹的紀律與規範，但同儕間的相處，就算是最單純的孩子們，也會去判斷勢頭與風向。吳國秋滿心只有想媽媽，又不願因為示弱而在小男孩的圈子裡受到注意，他認為最能保護自己的方法就是把自己處理好，不落人把柄，也不替別人招惹麻煩。

守著自己的孤島。

這樣的思維方式，在後來念復興劇校的一件事上最為明顯。

張雲光把孩子送至遠方，卻無一日不思念自小瘦弱的幼子，吳興國卻是所有的半和吳興國一樣，都是家境清貧無以為繼的中下家庭子弟。劇校的孩子多同學裡收到家書最多的。一開始時，母親工整娟秀的家書，讓吳興國很為得

■1963年，吳興國十歲在華興育幼院。

意，總是在同學們羨慕的眼神裡，開開心心接過家書。但後來頻繁的家書卻讓他成了特異分子，開始有調皮的同學用這件事取笑他，甚至把信偷了去看，再當眾嘲弄。次數多了以後，累積成吳興國內心不能去碰的神經末梢。有一回，一個同學偷了他的信又不還，吳興國狠狠地和那個同學吵了一架。那天夜裡，一氣之下，就把所有的信都燒了，邊燒邊哭。那年放假回家，「妳別再寫信給我了，我沒有地方藏。」他悶悶地告訴張雲光。

那些娟秀的家書，不外乎是一個母親對孩子的噓寒問暖與牽腸掛肚的關心，

但在吳興國的內心深處裡，那是來自一個他一直想望的世家門第，一個有學識與講究的家庭養成，一種莫名的文化質感的驕傲，留存在他血液裡的「薰陶」。

劇校裡的小鋼炮

為了不讓家庭流離，張雲光有一陣子也搬到台北，寄住在北投的朋友家裡。

小學畢業後，吳興國沒有考上好中學，正當青黃不接，這位阿姨注意到吳興國有一付好嗓子，於是建議張雲光把孩子送去當時校區還在北投的私立復興劇校。「管吃，管住，學一技之長，但就是得耐打。」

私立復興劇校是青衣票友王振祖（女兒王復蓉為著名青衣，為藝人陶喆的外祖父）於一九五七年創辦，這也是台灣第一所正規的京劇學校，以傳統坐科方式傳承京劇藝術。與當時掌握京劇主流市場的軍中劇隊相比較，復興的財務拮据，校舍破落，學校師生更為刻苦。

吳興國初聽是劇校，也沒多大意見，第二天路過北投的復興劇校，他特別留意裡面的上課情形，「真的打得好凶」。但實在別無選擇，也就進了劇校。進校的學生，依「復興中華傳統文化，發揚民族倫理道德」的字序論屆排行，從此，京劇世界裡，吳國便成為吳興國。

和華興小學相比，劇校裡的生活苦不堪言。華興小學有養雞場，有美援，物質不虞，還有圓山飯店每天送來的麵包和奶油，簡直是貴族學校般的待遇；但

■「吃飯皇帝大」。但私人創辦的復興劇校財務吃緊，糧食短缺，正在發育期的吳興國常常得勒緊肚子。

復興劇校全靠校長王振祖的私人財力，第二屆的吳興國入學時就常聽師哥們說：「學校快倒了」，吃的伙食不外是薄粥饅頭，鹹菜豆腐，經常不見肉影，讓正要發育的吳興國經常勒緊了肚子。「學生經常偷偷跑去廚房找白飯拌醬油吃。」和吳興國同屆的坤生萬興國說。

劇校裡，男女生分開練功，萬興國因為學的是小生，有時候會和男生一起上課，才開始注意到這位孤僻不講話的同學。初進校時的吳興國並不亮眼，而且因為沉默，也不與人往來，「就是自個兒練自個兒的，練完也不理別人。」萬興民說。

其實，剛進劇校時，吳興國就有點兒後悔了。新生時，學生被打得很厲害，「我因為怕被打，少講話，找到時間就自己先練好，根本沒有時間去想喜歡或不喜歡。」十二歲進劇校之前，京劇對吳興國而言，完全就是一張白紙，只知道它很難，「正因為很難，它可以成為我未來一生最有保障的依靠。」這是吳興國說服自己留下來的理由。加上，香港的「七小福」劇團來台北演出交流，對當時的劇校學生而言，「七小福」就是「偶像團體」，和他們年齡相仿的洪金寶、元彪、成龍是七、八歲左右就坐科，個個身手矯健，這下子更激勵了本來就好勝心強的吳興國。

進了劇校之後，吳興國的身子骨開始長壯了。梨園生活裡是大師哥帶著小師弟，復興劇校就在北投溫泉路上，七○年代之前一路上都是色情旅館，翻個牆越過北投國中就可以到北投夜市，長他們七、八歲的大師哥齊復強，生性豪

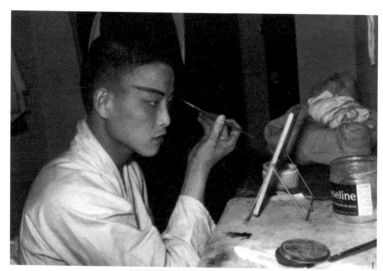

1.進劇校第三年，在後台扮
　戲演龍套角色。
2.國二時期學生證照片。
3.吳興國高一時。

爽，又講義氣，總是帶著一幫師弟們到處玩耍。梨園外的世界如夜市、撞球場、電影院、私人舞會，就是這樣被帶了去開眼界。有一回一夥人中有人得罪了四海幫，回來叫人助陣，吳興國也跟著去打了一場群架回來。對方是拿著刀來對幹，已經在練武生的吳興國第一次感受到什麼是「血氣方剛」，打完架回來，心還呼呼跳著。

不僅校外，校內也正是「血氣方剛」的一群十五、六歲的劇校男生，大欺小的事情時有所聞，平常不愛主動出頭的吳興國，個頭長高了後，倒是在劇校裡開始有了「見義勇為」的事蹟。

有一回劇團到越南演出，吳興國已經開始有主角戲了，所以第一屆的學長們比較不會對他找碴，但其他小一點的同學就常被學長欺負。比他晚一屆的學弟林原上（旅居法國編舞家）買了一個紀念品，卻被大師哥搶走了，嚶嚶哭泣，站在一旁的吳興國實在看不下去：「這樣子不好，你還人家。」

二十幾歲的大師哥身材壯碩，回頭卻警告他：「你再囉嗦，我就揍你！」

「你要怎樣？」吳興國說。

「回去之後，我找人來砍你。」

「好，我等著。」吳興國也不甘示弱地嗆聲。

東西後來還給林原上了，倒是沒有人來砍。但「吳興國敢說話」這個形象卻在劇校裡建立了。另一回，他也為一個弱小同學站出來說話，對方一不爽反身將吳興國摺的方塊也似的棉被打亂了，被惹怒的吳興國一下把大學長扳倒在

地，狠狠地在眾人圍觀中打了一場架。

「我不講話就不講話，但該講話的時候，我一定站出來。」小鋼炮的個性，後來進了陸光劇隊之後，隨著軍中大環境與梨園小環境的扞格不入，他更是經常發作。這些不顧局勢，不顧情面的舉動，給他帶來了支持度，但也給他帶來人事上的掣肘。這在後面的章節裡會再提到。

劇校第三年，吳興國就被老師挑出來唱主角，《白水灘》裡的十一郎，是一位路見不平搭救弱女子的少年英雄，台上初露頭角，開始有女生注意到這位私下內向害羞，上台卻英氣凜凜的男同學，但吳興國不太主動去和女生講話。第一次情竇初開，是和學校裡一位學老生的學姐，「非常關心照顧他」，萬興民說。這是否和吳興國的戀母情結有關就不得而知了。

「他做事很專注，我永遠記得當年那個練完功，蹲在地上，一雙眼睛純淨得發亮的吳興國。」多年後，見到暫停劇團，轉行去拍電影電視的吳興國，眼神裡的疲憊與低潮，任教於戲專的萬興民很懷念那個理著光頭「如一休和尚般可愛」的昔日同學。

第二章
沒有選擇的劇校生活

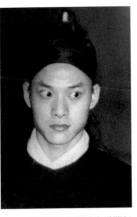

■1974年吳興國擔綱演出雲門舞集「奇冤報」一舞（王信 攝影）

一九八三年，吳興國終於同意到陸光任教，兩年教出了一批後來國光劇團新生代的繼起之秀。入校時，他們都只有十、十一歲。

當起老師，吳興國回想自己從坐科第一天起便挨棍，如今當了老師絕不輕易打人了。但只有一名學生例外，他不僅打，而且狠狠地把他打跑了。

上吳老師的課，學生們都不敢放鬆，因為知道老師會緊盯不放，教完兩年以後，幾乎每個人都能踢腿踢到頭，三起三落朝天蹬等有難度的武術基本功也大多能到位了。但其中，只有一位學生怎麼教都教不會，筋也拉不開，功架完全

出不來，看這情況，在學期中，吳興國也不多說。

這一天，放寒假之前，他把學生叫到面前：

「手伸出來。」接著只聽到啪─啪─啪，左右手各三大板。

打完之後，吳興國盯著他的眼睛：「回去跟你爸媽說，你不適合學這一行，三百六十五行你學哪一行都可以，就是不能學這一行，因為你沒有這個天賦。」

一字一句，像打釘似地對他說。

學生哽咽不語。

放完寒假開學了，這個學生又回來了。

下課後，吳興國把這個學生再叫過來：「你回去跟你爸媽說了沒？」

搖頭。

「把手伸出來。」又是啪─啪─啪，左右手各三大板。這一學期繼續上。

到了學期末，學生再度得到左右兩手三個大板的警告後，才回去放暑假。

同樣的情形到了第三學期結束。

「把手伸出來。」這回啪─啪─啪─啪─啪！左右手各六大板。「我再跟你說一遍，你現在還小，學什麼都還來得及。如果你實在說不出口，把家裡電話給我，吳老師親自和你父母講。」

開學時，學生沒再進來。吳興國鬆了一口氣。

板棍下熬出好身手

梨園的生存條件一在苛，二在難，三在老天爺賞不賞飯的天生條件，四則是它的階級性。坐科第三年之後，學生高下立分，老師就更集中心力在聰明的學生身上傳戲，再讓聰明的學生去帶著其他學生。而如果到了職場上，名角兒更如牡丹綠葉，經典作品大多與名角兒的創造性習習相關，從主角、二路到龍套，在劇團裡的地位就更加是天差地別了。所以如果老天爺實在不賞飯，沒這個條件，就早早轉行，另謀他路。

第一天進劇校，吳興國就由大師哥幫忙綁上了腰帶，肌肉結實的大師哥猛力一勒，緊得讓吳興國眼淚差點兒掉下來！這是齔齦生涯序幕的開始。「腰帶繫上後，那三年裡除了洗澡之外，連晚上睡覺都規定要綁著。」這條腰帶要帶著還懵懂懂的學生從「勞其筋骨，苦其心志」，開始無止盡的學習歷程，至於能否走入繁花似錦的京劇世界，就要看每個人的努力與造化了。

京劇太難，難在它是一台綜合藝術的精雕細琢之美，一個演員需唱、念、做、打面面俱精方能上得了台，而且因為太繁複而細緻，入門學習不是靠理性分析，而是跟著老師一字一句念唱。靠博學強記下苦功練。最直接而有效的方法就是打。有趣的是，坐科時被打，個個都喊苦，京劇演員後來再被問到「打」有沒有效？十個有九個會說：「有效！」就拿翻跟斗來說好了，老師如果不用棍子捱著你，你根本速度快不了，如果速度不夠快，是翻不了跟斗的，「他跟

你講快，你也不懂什麼叫做快。

剛進校時練練基本功，兩個月內拿頂力，還有記性，等熟透了，戲就在身上了。

鐘才能下來，冬天裡練完功後，看著教室裡一個光頭同學（即下腰，訓練腰腿力的動作）就要能耗到二十分

來，「活像一粒粒熱騰騰的小籠包」；夏季三伏天裡練倒立，不到七、八分鐘，頭頂熱得冒出煙

鐘，汗水便如雨般從臉上倒流滴到地上，下課後最大的樂趣就是「炫耀誰的那灘汗水比較多」。老師打人是連坐法，一人有錯就是全班打。也因此大家幾乎都

是在苦練及自律的精神下，免得遭到「打通堂」。

只有一次被打，是吳興國口雖不服心卻服，也可看到他在「求好」與「求無過」之間所做的選擇。

有一回因為大家打鬧，老師一來，大家誰是誰非說不清楚，全部都要挨打。

一個個打，輪到吳興國，他當時開始演了主角後已經比較少被打，膽子也大一些，竟開口說：「我沒有參與，我不要被打。」話一說完，老師睜大了眼，因為沒有人敢這樣說話。停了一秒，這位老師問：「你想不想好？」

他話一出口，吳興國二話不說，走過去就趴下來挨板子。

「因為『想好』是一個終極目標，雖然過程委曲，但這個目標是我認同的。」吳興國說。

在劇校裡，很多事情是沒有選擇的，連未來要從事的行當（即角色之分類，主要分生、旦、淨及丑四大類）都不是自己能選的。劇校的前兩年是培養基本功，每天起早

練嗓子、毯子功，師生如家人般長期相處，老師根據每個學生的習性與天資分配你的行當，男的可能去學青衣，女的被派去學老生，這種挑法是用大人的人生經驗來看小孩。

「很專制，但很準。」吳興國說。萬一真不合適，第二年再調整行當，但通常調整一次就不會再調整了。天生條件的問題，在戲曲裡你是強不來的。

夜半偷練私功

吳興國很快就被老師欣賞，第三年，被挑出來演主角，第一齣戲《白水灘》，排不到兩個星期便上場。吳興國初嘗主角滋味，唱主角所有的人都傍著他，這讓他有了成就感與優越感，更覺得要把自己練好。

復興劇校當時校舍狹小，白天的練功空間和時間都不夠，有一天，他半夜起來上廁所，看到操場上有個舞動的黑影，「原來是師哥盧復明在練私功（夜裡偷偷練）。」盧復明的武功紮實漂亮，是他當年最想超越的對象，從此之後，吳興國也學了半夜起來練私功這一招，悄悄地讓自己也要突飛猛進，也算應驗了老師們常掛在嘴上的順口溜：「想要人前奪脆，就要人後受罪」。

教武生戲的郭鴻田不打人，但很磨人，教戲時總是一遍遍不厭其煩地再來一次，一點點小瑕疵也不放過。吳興國常記得老師把上一代對他們的提示再傳下來：「學的時候一大片，用的時候一條線」，民間藝人沒有上學讀書，但就是豐

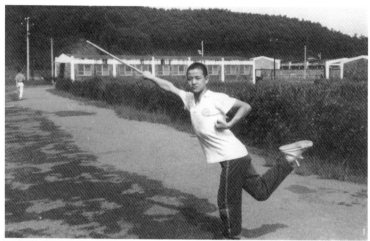

1.復興劇校時期,吳興國半夜常偷偷起來練功。圖為國三階段練耍棍的身手。
2.在復興劇校首次學爵士舞,讓吳興國第一次感到全身獲得解放的輕鬆和興奮。至今,他仍
　記得當時學習的舞步,還會跳給女兒看。

富的舞台積累告訴他們「學而後知不足」，有了功夫，學戲容易呀，戲算什麼東西呀，先去做了再說。

而矛盾的是，這樣一門高深精美的技藝，得來如此之不易，但隨著台灣的時代變遷，它一成不變的表演程式成為新觀眾「看不懂」的最大理由；它在內容上的教忠教孝成為「落伍老套」的大帽子，它一步步被抽根斷血。位於當時中華路上的京劇舞台「國軍文藝中心」，吳興國常和學長齊復強等人跑去觀摩軍中劇隊的演出，看完之後，卻沒再踏入近在咫尺的西門町，他們不知道，在那個地方，以鮑伯‧迪倫、披頭四、瑪麗蓮夢露為首的西方文化早已喧騰。劇校圍牆內，西皮二黃流水散板終日充耳，這群在京劇大傘下認知人生，建立價值觀的學生們，卻還未感覺到這把傘開始遮不了即將來的時代潮水！

如果吳興國敏感一些的話，他會很快就發現第一屆表現優秀的師哥、師姐們很多後來都去拍電影，演電視了，最有名的像瓊瑤電影的知名小生秦祥林，拍武俠片的有張翼、茅瑛、張復建，有的同學則去做場記或武行替身。因為賺的錢多，日子也舒服。

但吳興國沉浸在他的主角夢裡。「郭鴻田老師教的《白水灘》，才二個星期我就上台了，老師很滿意。」才要再學第二齣戲時，在大陸走南闖北，經歷過京劇黃金市場的吳德貴（當時復興劇校實習主任，程硯秋辦的天津中華戲校第一屆畢業）竟歎了一口氣：「你應該早生十五年呀，因為台灣已經沒有什麼好老師了。」一句話既是肯定，又像是給才要起步的吳興國敲了喪鐘。但從此之後，吳興國知道「好

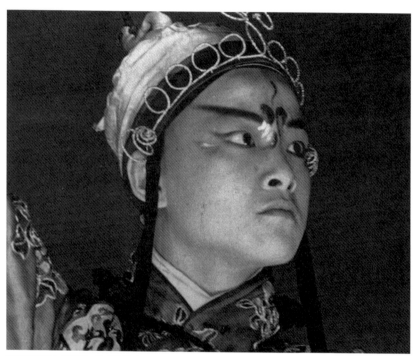

■吳興國從小就對每一件事認真地全力以赴。圖爲少年時在《盜仙草》鶴童扮相。（吳定一 攝影）

老師」的重要。

「日後不管我的資質再差，也一定要有慧眼找最好的老師。哪怕他不願教我，在旁邊看著也是好的。如果他有一百分，至少我可以有八十分，否則如果他只有五十分，我怎麼樣也學不成七十分。」這樣慎重的決心，讓他後來即便已經走上現代舞，並且得到知識分子界的全力愛護，依然決定回到傳統拜師周正榮——這位遷台後，台灣第一代京劇演員中最嚴謹的老生。

不過，在劇校時代，真正啟發吳興國在表演上產生「另類」思考的，是一位叫王質彬的老師。

王質彬是武生與老生（名伶魏海敏在海光時期亦曾受教於他），但因為從小的養成，更是位戲包袱（梨園裡對懂各種京劇百科知識與戲的人的尊稱），他二十歲不到就跟麒麟童（上海京劇表演名家周信芳，老生，創「麒派」）搭班，跑遍大江南北。當時京劇團的繁茂，就像今日紐約百老匯裡每天上演的音樂劇，市場供不應求，有的戲班就受台灣的仕紳或劇院之邀來台演出。

民國三十七年，王質彬就是與以名伶顧正秋為首的「顧劇團」一起來台，在顧劇團裡擔任「後台總管」（相當於今天的節目經理，或是製作人）從安排劇碼、演員陣容、時間長短，甚至於萬一台上演員有問題時的臨場救火，他都一手包辦。因為他懂戲，每天坐在台口兒聽戲，有時候被請來唱戲的演員，唱錯了一句，下台可能就被扣錢。

一般北派（京朝派）的表演方法強調嚴謹，只看演員功夫好不好，流於表象化之

後反而不去談內心情感。像吳興國演武生，再大的悲與憤，武生也不能皺眉

的。但王質彬學的是南派（海派），講究內心情感，情真意動。有一天，他教《投

軍別窯》，講到薛平貴與王寶釧新婚不久便被岳父王允陷害分離，臨別前，薛平

貴一句高腔：「哎呀三姐」，身體微微抖動，雙瞳泛光，內心情感流動的過程畢

現，把吳興國看得目不轉睛：「原來戲是可以這樣演的！」這影響到他後來在

陸光劇隊參與創新競賽時的表演方法。

夏日的涼夜裡，有時郭鴻田、陳鵬麟、王質彬這些前輩老師們，在學生的圍

坐下，談起京劇在大陸時的美好歲月。一張戲單上排出足足一百多齣戲碼，往

往天還沒黑，戲就開始唱，但真正高潮戲卻都得到九點差不多才要開始，這時

候名角兒如金少山（民國初年的著名淨角，《霸王別姬》即是以他和梅蘭芳合作的版本流傳）打完

四圈才要起身，坐車來戲院呢！

那是觀眾翹首盼著藝術家出現的時代，京劇名家就像籃球明星邁可・喬登一

樣，走到哪裡，粉絲多如潮水。但對「想好」的吳興國，在這些故事裡，他聽

到絃外之音：「要好，就得不斷上台多演。」

千練不如一串

一九七○年初台北的京劇界是什麼面貌呢？

復興劇團和三軍劇隊的所屬系統不同，復興劇團的觀眾市場較偏教育及黨部

系統，主要演出地點在中山堂及實踐堂，而三軍劇隊則以軍中觀眾為主，主要在國軍文藝中心演出。

「那時候我一年大概只有五、六十次的上台機會，但三軍劇隊一個月就要勞軍二十幾次，一年下來怕不有百次以上的演出。」吳興國最愛去看陸光的武生朱陸豪、武旦李陸齡、青衣胡陸蕙，大家年齡相仿，但他們是陸光第一屆，演出機會多，「每次看他們越演越好，心裡就著急。」

除了現實裡的競爭壓力，吳興國當時也嗅到京劇宛如「舊時王謝堂前燕」，「門前冷落車馬稀」的兆頭。十六、七歲的年紀，京劇生命才要開始，在學校時，都說京劇是老祖宗傳下來的好東西，是「國粹」，怎麼站上台之後，台下觀眾常只坐了五、六成，稀稀落落中全是老人家，五十歲以下的都沒有。有時票價還得半買半送，免得台下坐得太難看。

上一代知名老生蕭長華有一句話：「千學不如一看，千看不如一練，千練不如一串（即實踐）。」說明京劇演員不能脫離舞台的原因。進學校第四年，吳興國會四齣武生戲，渴於上台表演，這時候，復興劇校在校長王振祖的奔走下終於改制為國立，也開始帶團到歐美巡演。

比起同屆同學，吳興國演出機會是多的。一九六九年，復興劇團在舊金山租了一家戲院，一演就演了一個月，後來也到紐約，每天開場的小武生戲就由吳興國開演，當時才十六歲。但這樣子還是不夠，有一陣子，西門町今日百貨開了一家「麒麟廳」，是唯一一家把京劇當商業劇場經營的場地，專演京劇，每天

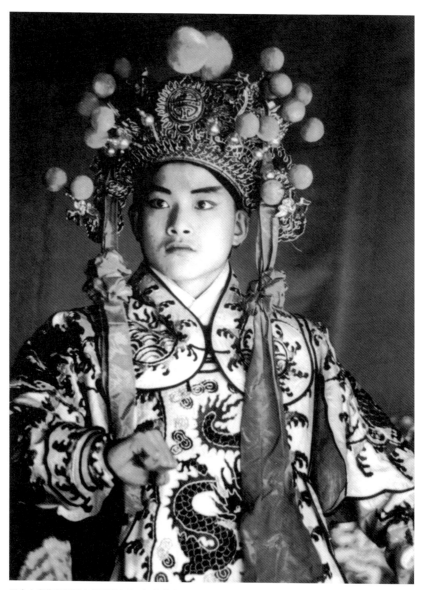

■十六歲的吳興國在美國舊金山、紐約演出「關平」武生角色。（吳定一 攝影）

戲碼不同，是磨表演經驗及學戲最好的地方，吳興國覺得對自己有幫助，於是也去演，沒想到才演了三天，校長知道之後就被禁止再去了。

京劇世界的階級性，不是只有一般可以理解的大牌、小牌待遇不同的現實，吳興國認為，做一位主角必須很細心地維持一個主角的自信，在美國演出的這段時間，因為劇團人手不足，演員開演前還需幫忙到前台賣節目單，吳興國因為唱的是開場戲，而且是主角，就躲掉了這一關。但他認為「做藝術的人不能去做這些瑣碎的事，那一晚還如何去唱主角」？這是專業分工的問題。

他對於演員在上台前的專業要求，後來到了陸光劇隊後，就更常和主管劇隊的部隊軍官發生衝突。有一次有一位武生，開演前被罰掃廁所，他認為不行，跑去跟長官反映：「今天晚上所有的人都是要來看他演的戲，他上台要演主角，就覺得有演這個角色的自信。否則他只會覺得他是阿兵哥，而不會覺得他是主角。你可以之後罵他，罰他，但不要在開演前。如果把他的自信全削了，這齣戲根本就不能看。它的損失是所有觀眾的。」

這些事情，已逐步在反映時代變遷之後，京劇在錯誤的管理與國家政策下所面臨的矛盾現象，外行領導內行，往往劇團要排戲的時候，服役中的龍套卻被叫去出任務。

只是有一點，當了角兒的吳興國一直沒有學會人際關係。他和掌權的人直來直往，不攀交情就算了，梨園裡常見兄弟拜把關係，在陸光的時候，很多人因

為覺得和吳興國意氣相通，想和他當結拜兄弟，也被他婉拒了，「我知道你很欣賞我，但我從小就孤立慣了，再好的朋友，面對藝術，我會忘記了，反而帶來更多困擾。」

不擅人際關係的吳興國，因此更專精於鍛鍊與求知上，他開闢了一條不同於老京劇的觀眾市場；但不擅人際的吳興國，也讓他後來在劇團的經營上吃盡了苦頭，當不能後顧無憂時，連帶地也就局限了他在創作上的發展。

第三章

雲門舞集的情與義

前頭說過，吳興國不招惹別人麻煩，他把自己準備安當，上課當一個飽滿的學生，上台當一個飽滿的演員，於是也天真地覺得沒有難得倒自己的事情，至少在表演這個專業上。

一九七四年，二十一歲，他第一次走進雲門舞集排練教室，卻摔了個大跟斗。

劇校畢業那一年，文化大學剛成立國劇組（京劇第一次進入高等教育系統），吳興國和其他三位同學（另三位分別是萬興民、後來成為詩人楊牧妻子的夏盈盈、後來去演台語電視劇的王興玉）一同被保送就讀。在學校裡，他開始聽到一個名詞──「現代舞」。

■參加雲門舞集時期的吳興國。（郭英聲 攝影）

當時林懷民剛回國成立雲門舞集，探索中國人身體語彙的訴求，讓他也亟思去參加了在中山堂發表的「藝術歌曲之夜」，為雲門舞者杜美錦的《李白月下獨酌》演了一段獨舞。瀟灑俊雅的吳興國一上台成了焦點，這個表演說來不費工，「只是把動作比京劇的身段再延長一些，做出李白喝醉暈眩的感覺就可以了。」

在京劇體系裡尋找鳳毛麟角的男舞者。經由文大老師侯啓平的推薦，吳興國先

「演完之後，我也不知別人是如何議論我的。」沒幾天，雲門舞集創團舞者何惠楨就到國軍文藝中心的後台，去找還沒卸下妝的吳興國：「你什麼時候要來雲門舞集？」

「太子」震撼

這位青澀靦腆的京劇演員，一進了雲門舞集，就有舞者丟了一件「太子」給他。

吳興國進了更衣間，這下搞清楚了，手上這一坨布料叫「太子」(tights)，就是男舞者上課穿著的緊身褲。從小都穿著寬鬆彩褲（即燈籠褲）練功的吳興國，一看心裡叫慘：「這不像絲襪嗎？一穿曲線畢露呀！而且外頭全是女舞者。」

十五分鐘過去，先是女舞者喊他：「吳興國，你好了沒？」

二十分鐘過去，林老師的聲音：「興國，你肚子痛嗎？要不要吃點兒香灰呀！」

吳興國只好彆彆扭扭，要遮也不是，不遮也不是，漲紅著一張臉走出來。全體舞者早盤坐地上等著他出來。就這樣，開始他現代舞的第一堂課。

那一陣子，林懷民重排《烏龍院》，吳興國演張文遠，吳秀蓮演閻惜姣。本以為演這種戲曲中人物有什麼困難！有一段演到張文遠要抱住閻惜姣的大腿，這一下子難倒吳興國了。在劇校時，京劇的學習向來男女授受不親，上了台，就算是才子佳人戲也僅止於眉目傳情，發乎情，止乎禮，絕不會去碰身體的。

吳興國抱了一次、兩次、三次，都太溫了，被打了回票。讓一向對吳興國總是疼惜三分的林懷民也越來越不耐煩，突然之間就開罵了：「你是不是演員

呀？看樣子你的劇校真的有問題。過來！」

過來！比腕力！林老師伸出胳膊，「你給我拿出全身最大的力氣。」

吳興國心想，我十五歲就上台演主角，怎麼會被人懷疑「我不是演員」呢？

生氣加羞辱漲滿胸臆，敢怒又不敢言，把氣使到了比腕力上，沒一會兒就把林懷民給扳倒了。「對，就是用這個力氣去抱閣惜姣！」林懷民說。

但，抱女人和使腕力畢竟還是不一樣，回到教室中央再排一次，吳興國還是無法做出張力，效果沒多大改進。

這下子真惹火林懷民了，那時候舞蹈教室在信義路一棟公寓的二樓，樓下就是水果攤小店面，林懷民一下子把吳興國拉到臨街的窗口，頭探出窗外，就對著樓下發出大吼，樓下人來人往街市正熱的時候，所有的人都停下手邊的事抬頭往上看。

林懷民喊完了，轉頭，看著在一旁不知如何是好的吳興國：「換你！」

換我？他還在猶豫中，「你還是不是演員呀！」林懷民像在馬屁股上加了一鞭似的再丟了一句，這下吳興國果真被逼上梁山，於是閉上眼睛，也不管三七二十一，衝過去就對著樓下亂吼一通。

那一次對吳興國內心枷鎖的解開非常重要。畢竟傳統和現代演員不一樣。傳統表演有一定程式及特定時空的依據去完成情感的表達，但現代劇場的媒介則是開放的，現代舞穿上緊身衣之後，更是只靠身體去表達情感，沒有別的憑藉。這讓吳興國十分感到有挑戰感。

這是一趟新世界的冒險旅程。

二〇〇六年，吳興國回顧他一生走來，從來覺得自己一生是個悲劇角色，難若《桑園寄子》裡的鄧伯道；委曲若《野豬林》裡的林沖；含悲若《探母》裡的楊四郎，但在雲門舞集的那段時間，卻是他最開心的歲月。「只有在雲門舞集的那段時間，我是可以暢快地笑的。」吳興國說。

義無反顧做「戲子」

吳興國有個閉鎖自己的童年，讀華興小學時，他喜歡自己跑去林子裡，夏天聽樹上知了的唧唧聲，秋天聽黃葉落地的沙沙聲，在聆聽大自然的聲音裡，他感覺天地孤洲，在專注裡忘卻天色，也逃避家愁。進了劇校，因為怕被打，這個專注就被練功取代，梨園的大家庭裡，他依然在戒慎狀態中。

進了劇校，京劇是個有天花板的世界，標準在那裡，規矩在那裡，「傳統就是這麼嚴謹，少一個動作也不行，沒有按這個節奏感也不行，是沒有自由的。」

吳興國自小學戲，老師們只重教技，不重教藝，但即使都按部就班學了，如果你沒有那個嗓子，也學不了余派、言派、馬派，前一代的宗師就是那道天花板，因為這些流派的創新都是根據這位名角聲音的本質去發展出來的，「要學太難了。你怎麼唱都唱不過他們」。

雲門的舞蹈天地迥異於劇校。「我好像來到了一個新世界。」

現代舞裡沒有規範，沒有板棍，大家一起探索實驗，怎麼做都是對的。還有一點，對年輕的吳興國而言，「我從來沒有和這麼多女孩一起上課過。」舞團裡陰盛陽衰，大家又都喜歡他，初來乍到的吳興國覺得自己突然之間像賈寶玉似的快活，如魚得水。

整個暑假，吳興國就待在雲門舞集，一天練十二個小時，一點兒也不以為苦，後來，索性睡在舞蹈教室裡。放假時，這位在劇校裡被稱是「電影王子」的吳興國，看電影的夥伴也從過去和他一樣留著光頭的師兄弟們，變成對他有著仰慕與愛護，荳蔻年華的雲門女舞者了。

雲門舞集裡，老師說話的方式也不一樣。戲曲裡的台詞皆典雅婉轉，義正詞嚴，劇校裡的言行也講倫常規矩，吳興國第一天上葛蘭姆技巧課，就聽林老師喊：「提肛！」白直得簡直讓他快要投降。然後，排舞的時候，萬一實在跳不到林懷民對情感表現的要求，「出去，你去交一個男（女）朋友，跟他睡覺，否則你這輩子都不會跳這支舞！」有時聽得連女舞者都要掉出淚來。過去在劇校，解決問題的方法是模仿，為了要模仿而埋頭苦練；現在，解決問題的方法是「去體會」，為了去體會而鑽研融匯！過去，身體是鍛鍊，現在身體即思考。

吳興國覺得像學會游泳一樣，剛開始是害怕，但接下來就自由了。

還有一件事也給吳興國極大的震撼，對於他後來「肩負傳統，走向創新」的決心有著關鍵性的啟蒙。

七〇年代，台灣社會的文化主旋律有兩條，一是以官方的「復興中華文化」使命為正統，一則是以戰後嬰兒潮為主的知識分子，在留學西方回來之後所提倡的現代主義與本土思潮。四分之一個世紀過去，「光復大陸國土」與其說是目標，不如說是口號；國共背立，兩岸阻絕，台灣退出聯合國，以台灣為主體思考的聲音蠢蠢滋長中，陳映真、黃春明、蔣勳、席德進、林懷民等人都從鄉土的角度，掀起藝術與底層人民生活之間的思考。

那時候消費性的娛樂市場，開始明顯地被電視、電影所瓜分，京劇即便在政府的保護之下，新生代的觀眾並沒有成長。梨園是一個內外落差極大的小社會，圈子裡有說不完的苦，無法為外人道，學習的過程自成一個封閉系統，他們在圈子裡競爭、自豪，比較誰有有錢的粉絲當乾爹乾媽；但圈子外的世界，渾然不知，也沒有著力點。加上，京劇最後隸屬於國防部，京劇隊成為勞軍的工具，在管理上是權力與資源分配的結果，失去了文化藝術的光采本質，他們只是「戲子」。

吳興國愛面子，潛意識裡「孤兒」與「戲子」是自己絕不願承認的兩個字眼。在學校裡，「戲子」幾乎是同學打罵間，程度最嚴重的侮辱。但忽然有一天，林懷民在課堂上對著所有的舞者說：「我們就是戲子呀，怎麼樣？」

吳興國整個人都呆掉了。

這位他尊敬的老師，是位知識分子呀，一位從西方回來的舞蹈家，怎麼會說自己是「戲子」，而且態度如此理直氣壯？「而我們這些真正的戲子怎麼覺得這

是羞辱呢？」一語驚醒夢中人，他忽然之間體會了「戲子」的意義。

那意味著一種對專業的決心，「一旦你決定了，你要任勞任怨，把它做到最好，然後把它變成一種光榮。」吳興國說，以前怕人家說「戲子不義」，但那一堂課，讓他打開了視野，「戲子越不義，藝術越好。哪怕父母死了，今晚台上得演一齣玩笑戲，也得把它讓觀眾嘻嘻哈哈看完，下台後回家再哭。」

那個「不義」，在專業上，叫「義無反顧」。吳興國體會，不管是哪一種表演藝術，都必須是抬頭挺胸的「戲子」，因為藝術可以發聲。

母親缺席的遺憾

賈寶玉在雲門的日子裡，一樣爲情所困，爲情而悅。

不論是吳興國劇校時期的同學或雲門早期的舞者，談到吳興國的愛情，大多第一個反應都是：「很多女生喜歡他。」有人是默默地，有人則主動出擊。

只有知他甚深的萬興民說：「這裡面難免會有他母親的影響。」萬興民見過張雲光，「和其他人的家長很不同。」有著獨特的安靜氣質，輕輕柔柔，吳興國愛上的第一個女人也如此。

當兵前，吳興國參加雲門舞集出國公演回來，知道母親病危，他立即趕回桃園探視。但時間沒有待很久，因爲回國時總會買一些禮物送劇團長輩，於是對母親說先回台北兩天處理事情，很快就會回來。

在台北最後一天，他和女友約下午三點在車站見面，結果等到六點人還沒有出現，吳興國心中掛念母親，急如熱鍋上的螞蟻，再也顧不得等到人就趕忙奔赴桃園。到了醫院已經晚上，張雲光半睡半醒，迷迷糊糊說：「國秋，媽媽一直在等你。」半夜發出夢囈，說有狗在追她，就進了加護病房，翌日早上，母親便過世了。

沒能和媽媽說上話，成了吳興國情緒上最大的糾結，他把這個結歸咎給那個焦急的下午。那時沒有手機可以聯絡，吳興國後來才知道那一天她在忙著搬家，但前緣俱成往事矣。悲劇性格的吳興國在轉捩點上的決定不常是理性的，甚而耽溺在某種情結裡的咀嚼，而一旦碰觸到他的弱點，「自是人生長恨水長東」，很多的選擇是沒有道理可說了，他決定離開女友。

看過吳興國演出的觀眾怕不有上千百萬，但唯一一位缺席的觀眾就是張雲光。當吳興國開始嶄露頭角時，張雲光身體不好已經甚少出門了。如果當時她沒有把吳興國送去劇校，今日台灣的京劇發展會少了一大塊。吳興國後來在創作上每遇有瓶頸的時候，母親的墓前總是最能讓他靜心思考的地方。

來不及臉紅心跳的「第一次」

雲門第三年，來了一位不起眼的小小女生，林秀偉。吳興國並沒有多加注意，只覺得「這個女生滿用功的」。但這個小女生眼中的吳興國，那就不得了了，排

練時故意去選離吳興國最近的位置，因為「連他甩出來的汗水都是香的！」婚姻二十六年，林秀偉回想起當年的情景依然開懷。比吳興國晚進雲門舞集三年的林秀偉，當年十八歲，第一天上課，就埋下「心機」：有朝一日一定要和吳興國一起演出《白蛇傳》，她要演那敢愛敢恨的青蛇。

但人算不如天算，當這一天來臨的時候，竟是兩人都還來不及準備好的時候。

《白蛇傳》的第一版「許仙」是吳興國，首演季之後，他便當兵去了。當年雲門舞集秋季公演在國父紀念館，演出小品節目組合，假日，吳興國穿著一身軍綠制服去看雲門演出。沒想到中場休息時，竟聽到後台廣播：「由於林懷民上半場演出受傷，下半場演出將有所調動，請觀眾耐心等待。」吳興國一聽不妙，趕緊到後台去了解究竟。

一到後台，小腿嚴重扭傷的林懷民見吳興國到來，便問：「興國，看樣子我上不了台了，你還能演《白蛇傳》嗎？」吳興國點頭。雖然離開舞團一年了，但京劇這一行裡的「公民教育」之一是「救場如救火」，義不容辭，立刻換下軍裝。而演青蛇的則是林秀偉，吳興國匆匆和林秀偉在後台試了青蛇跳上許仙肩上的雙人舞片段，「我只讓她試了兩次，再要第三次，就說不必了。」幕起，許仙的人世情緣再次上場。一舞演完，「我沒想到是在這種情景下把『第一次』給了他。」對於這個「連臉紅心跳的機會都沒有」的第一次，林秀偉還十分遺

■1977年雲門舞集秋季公演，正在服役的吳興國利用假日前往觀賞，因林懷民受傷臨時換舞碼上台飾演許仙，和演青蛇的林秀偉有了意外的「第一次」。圖中飾白蛇為吳素君。（王信 攝影）

憾呢！

林秀偉在舞團編了《長鞭》這支舞，吳興國才開始注意到這個漸漸被林懷民重用的小女生。但直到後來進了藝工隊服役時，林秀偉的「心機」終於有實現之日。

牽手人生路

剛當兵時，吳興國抽到外島，有一天，一群軍官莫名奇妙就教他收拾行李要把人帶走。政治肅殺的年代，吳興國本來還以為做錯了什麼事，原來，部隊透過林秀偉知道他的專長，決定把他調回台北的陸光藝工隊服役，把事前不知原委的吳興國嚇出了一身冷汗。

進了陸光之後，還在雲門舞集的林秀偉也在陸光藝工隊兼一些表演，於是兩人在一起的機會就多了。雖然聽說林秀偉當時有男友，但彷彿覺得「她也給我滿大的空間」，吳興國談戀愛了，和大部分的男生一樣，有一次過西門町的馬路時，他就悄悄地牽起林秀偉的手，也牽起了一條人生扶持的長路。

對於吳興國而言，後來的林秀偉在他一生中，她不只是妻子、經紀人，更是藝術道路上的同志，以及，母親。

為了在當兵的時候，還有兩人可以獨處的時間，「我們最常談戀愛的地方是六張犁公墓。」兩人約在早晨天未亮時，上六張犁公墓，吳興國吊嗓，林秀偉練功，然後早上七點半前，在長官沒有發現前，吳興國跑步回部隊，趕上部隊的早點名時間喊「有！」

吳興國和林秀偉的互動，宛如拳頭打上棉花，鐵杵遇上石磨，一硬一軟，一急一緩。一個是遇事就打結的人，一個是從容解結的人。

梨園裡的風氣，打牌是常見的消遣。吳興國偶爾也和師兄弟們打牌，婚後，

更把師兄弟們就帶進家裡來。秀偉雖不動聲，但每回牌桌結束，吳興國發現林秀偉坐在床上未眠，手上拿著書，眼睛卻是紅的，心裡便知道老婆不喜歡這件事。

於是吳興國減少了打牌次數，就算偶爾打，牌桌也不敢再在家裡。但最後，林秀偉以不戰而屈人之兵的軟策略，一舉讓吳興國戒了打牌的癮。

李安的電影《斷臂山》裡，希斯萊傑的老婆因為嶄新的漁網而對丈夫起了疑心，林秀偉則是在一次發現每回說要去練功的吳興國，回來之後練功服都是乾的，而傷心欲絕。有一回，吳興國又排戲未歸，「等我回到家，家裡一個人沒有。」他開始驚嚇了，跑在夜深人靜的台北裡，到處尋找秀偉。許是當時雲門最常去演出的地方是國父紀念館，吳興國最後在街燈暗淡的國父紀念館裡，找到已經大腹便便的林秀偉，兩人抱頭痛哭，「從此之後，我不敢再打牌了。」

後來，反而是過年時，秀偉偶爾會叫好友們來家裡小玩一下。

家庭，是吳興國最終的城堡，大概也是吳興國最不堪去挑釁的弱點。秀偉記得，《慾望城國》首演前夕，兩人的壓力都擠壓到了最高點，有一次衝突時，她衝口而出：「那我們離婚好了。」話一出口，吳興國就掉下眼淚：「這種話下次不要再講了。再講的時候，就會變成是真的。」林秀偉後來也不敢再講了。

林秀偉本身也是位優秀的舞蹈家，一九八七年成立太古踏舞團，立刻以《生

1.雲門舞集1979年首次赴美演出時吳興國與林秀偉
　同遊環球影城。
2.戀愛中的吳興國與林秀偉，是人人欣羨的金童玉
　女。（1977年）
3.1996年新加坡藝術節巡演後，吳興國與妻女一起
　到峇里島渡假。

之曼陀羅》、《無盡胎藏》等充滿東方神話特質的作品，深受歐洲藝術節的重視。但後來當代傳奇劇場繁雜的經營工作，卻一再讓她放下舞蹈事業。「有時候我也覺得委曲，犧牲很大」，但「每一代伶人在推動京劇的發展上，都有開創性的成就，我希望這個團隊，有一天可以名列歷史，代表這一代伶人也盡了力了。」與其說是一個男人背後的女人，倒不如說是一個藝術家背後的另一位藝術家，林秀偉說。

第四章
傳統與現代拉扯

二〇〇〇年六月，吳興國做了場噩夢。夢裡，他殺了父親。

這位父親正是他一生敬重如父的老師周正榮，他赤手空拳與周正榮在山谷中對決，在驚恐、憤怒中，努力閃躲父親毫不留情的刀劍，如同閃躲師父打在身上的板子，「最後，我奪走他的劍把他殺了！」

驚醒時，吳興國冷汗一身，感到痛苦不堪，不到兩個月，就突然接到師母來電，說老師過世了！

二〇〇一年，當代傳奇劇場重新復出，吳興國演出自傳色彩甚濃的《李爾在此》，在節目單裡，他寫道：「小時候，街坊鄰居笑我出生後就死了父親，是因為我命中剋父，這次命運之神又戲弄了我一次。要我相信老師的辭世是我的關

係。或許是老師放不下心，在冥冥中傳授了劍法與我，把他對京劇的愛、堅持和勇氣傳遞給我。」

吳興國在淚水中演完此戲。「一如出征的戰士，我是我自己的敵人，我向命運揮劍出鞘；這一戰，從我學戲的那一天起，祖師爺早就設下的局，我已不是我，我遺忘了自己的本名。」

進劇校那一天，揮別原生家庭，祖師爺給了名字：「吳興國」，復興國劇？吳興國從來沒有想到，在時代裂變中，這個名字如宿命般帶給他竄起的榮耀，也帶給他無限的痛楚。

徬徨與選擇

保送進入文化大學戲劇系國劇組（第一屆專業學生有郭小莊），吳興國最大的收穫不在表演專業上，而是他更看清楚了他據以生，據以長的京劇和社會間的疏離。

京劇彷彿也是一葉孤島，在時代變遷裡載浮載沉。

大學生吳興國，努力要像一般同學般的言行舉止。他騎著一輛破摩托車上學，但還是贏得「古人」的綽號，同學說「你的氣質更該騎著一匹馬」。他和同學一起聽搖滾樂，覺得如果要那種天搖地動，連珠砲式吼叫的東西，京劇裡也不是沒有，《伐東吳》裡黃忠的〈跑坡〉一折不就氣動山河嗎？他從小那麼汗裡來淚裡去，學了一身功夫，同學卻敬而遠之地說：「京劇落伍啦」。好不容

易，進了大學，吳興國接觸到京劇理論大師齊如山的書，卻發現早在四十年前，齊如山就預言：「京劇到梅蘭芳時代已經在走下坡。」

一切和他原本認知的世界格格不入。他本來以爲京劇可以作爲讓他安身立命的依賴，但現實世界卻並不如此。

在傳統的舞台裡，他看到希望；站在京劇舞台上，台下觀眾稀落，皆年過半百；站在雲門的舞台上，觀眾場場爆滿，台下是一雙雙發亮的年輕眼睛。

在現代的舞台裡，他看到頹敗。

在雲門待了四年，《寒食》、《烏龍院》、《白蛇傳》、《奇冤報》，創造了吳興國表演上的新巔峰。在雲門舞集不只跳舞，也浸淫在各類文化的吸收中。再加上兩次與雲門舞集的歐美長途巡演，三個多月走了七個國家，吳興國確實感受到做爲一名「戲子」的抬頭挺胸，他面對的不是懷著鄉愁的老華僑，而是眞正對中國現代風采著迷的西方觀眾。雲門的旅行經驗開拓了他在表演藝術的國際觀，他好像美猴王跳出了花果山，世界豁然開朗。

他又面臨選擇了。雲門舞集和傳統京劇是他的兩個耳朵裡的兩種聲音。畢業之後，他究竟應繼續待在京劇？現代舞？還是武俠片鼎盛時期，大導演張徹的邀請拍電影？

大學的最後一年，吳興國掉入許仙的夢魘裡，徬徨在各種選擇中，那京劇似法海聲聲召喚，威嚴而沉重：那想要突破與創新的慾望卻又如青蛇的吐信挑逗；而白蛇則是他終極對精緻與典範的追求，時代巨輪的轉變又如水漫金山的

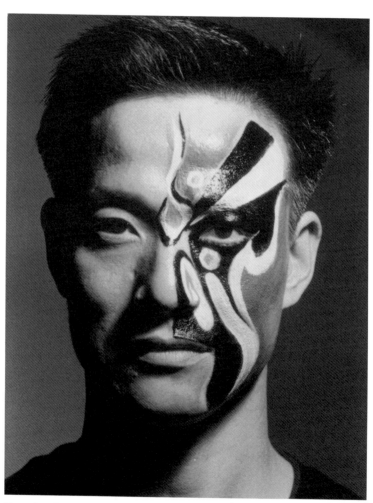

■1992年，吳興國為小雅服飾代言時自己設計的融合傳統與現代造型，正代表他的心境。
（王中平 攝影）

風險滾滾，下一條路究竟該怎麼走？

每一樣都是他喜歡的。他盤算人生。最後選擇留在京劇。

叩首拜師歸返京劇

往現實裡考量，「身體總有一天會老」，跳舞和武生都不是最長遠的選擇；而京劇裡挑樑戲多以老生為主，老生戲通常才是大軸，因為很多歷史人物，忠臣良相均以老生來表現，也是所有行當裡文學精緻度最高的。

此刻正有一個典範向他招手，陸光第一老生周正榮。吳興國在陸光的一年多，有時也唱一些三路老生（配角老生），頗獲老輩肯定。凡有周正榮的戲，吳興國有時便在場邊偷偷地錄音，回家自己學，周正榮也裝作沒看見，因為心裡頭早欣賞這位有老生潛質，也用功，同時看起來跟他一樣孤傲專注的年輕人。

戰後遷台的伶人中，周正榮為藝術地位最高的老生。他的嗓音深沉澹雅，表演內歛深情，而他個人的文學素養更讓他的老生唱演「塑造了中國書生的典型」（蔣勳語），還有，他的用功，在京劇界裡是有名的，除了平日的吊嗓練功外，他個人平素生活嚴謹自持，練功心無旁鶩，對於傳統「道地」的堅持之六親不認，在梨園裡有「周瘋子」的封號。

經過一年的考慮，吳興國決定轉攻老生，拜周正榮為師。但周正榮唯一的條件便是：「以後不能再跳舞。」吳興國以國劇訓練的背景加入雲門，固然得到

1.吳興國1979年拜周正榮爲師，正式學老
　生戲。
2.拜周正榮爲師後，吳興國陪老師唱老生
　戲的老生扮相。

文化界及媒體的讚賞，但對老一代伶人而言，心無旁騖是敬業的第一個要件，復興劇校校長王振祖當時就覺得吳興國各方面條件都好，「但就是跳舞跳壞了。」魚與熊掌之間，爲了展現決心，「磕了頭，我就像孫悟空套上了金箍」，宣示他告別雲門舞集的青春樂園，以及那些允許思辯的藝術討論，要再回到四功五法（四功指唱念做打，五法指手眼身法步）不能馬虎的傳統世界。

但他心裡想：藝術是相通的，他不只是要傳承京劇，有一天，他更要讓京劇長出新的力量。

吳興國的拜師大典，是台灣京劇界僅見的一次隆重而遵古禮的拜師大典，也是當年梨園界的一椿盛事。因爲在祖師爺面前收徒，是「天地共鑑，神明共知」的起誓。教學生與收徒弟是截然不同的，徒弟的表現就代表老師的成就，事關

傳承，更關誠信。周正榮也考慮了很久，才收了畢生唯一的一位叩頭弟子，承諾傳一身所學。

拜師典禮上，京劇界包括侯佑宗、哈元章、馬維勝、吳劍虹、馬元亮、顧正秋、張正芬等量重級的大佬們齊集了二十餘位，吳興國的家屬代表則除了哥哥之外，便是把吳興國帶至現代舞，又把他送回京劇裡的林懷民。看了這個場面的慎重，林懷民後來就對人說：「這個人是回不來了。」在祖師爺唐明皇像面前，吳興國備上大禮、拜帖及教鞭，跪在正中央，對所有的長輩一個個磕過頭，周正榮慎重請託同行：「在祖師爺面前，我帶領這位徒弟，希望同行們以後能開誠布公地一起來教這位徒弟。」

香煙裊裊裡，這是一場生命祭禮，周正榮當天身穿老式長袍馬褂，吳興國則慎重穿上西裝。當日的合照，二十餘年後看來，師徒二人表現了兩種時代的審美，師徒之義，父子之情，以及對京劇同樣的執著，都抵擋不住時代洪流裡，兩人成為方向不同的獨木舟。

學者王安祈所著的《寂寞沙洲冷—周正榮京劇藝術》一書裡，如此形容師徒關係破裂的原因：「兩人一樣的勤奮，一樣的執著，一樣的孤傲，一樣的倔，但兩人最大的爭執在於堅持的不同。」

周正榮說：「我一定要用功。因為我知道懂戲的觀眾等著看我。」而對吳興國而言，「我一定要用功。因為要讓更多的人來看戲。」對於京劇，周正榮用

的功是「反覆推敲琢磨，定期自我考評」；而吳興國骨子裡都在想創新，當別的京劇演員連「為什麼？」都不去想時，他想的是「為什麼不？」周正榮說：「我們是不講什麼人物分析的。要『工夫』確實了，才談得上『塑造』。」而「雲門經驗」啟發了吳興國對於角色設計、導演、劇本結構等整體呈現的創造性思考，跪在祖師爺面前他許下的承諾是：「要用科學的方法傳承國劇」。

拔劍斷師緣

一個守成，一個創新，註定了劍鋒有一天一定互抵咽喉。

周正榮的責任在傳薪，每教一齣戲都要追求完美，態度一絲不苟，所以進度緩慢，他有一次對人說：「教戲和傳戲都不一樣，教戲只要教到會，但傳一齣冷門戲，就必須教到弟子一輩子忘不了，戲才能再代代相傳。」因此平常和善的他，傳戲的時候就換了張臉孔，絕對嚴厲。第一齣戲《截江奪斗》裡的趙雲，就教了一年半，才准他上台演出。六年下來吳興國才學了六齣戲。已經在陸光國劇隊裡名列要角的吳興國了解「慢工才能出細活」的用心，也不敢對老師提出要求。總以為只要自己夠好，老師就會改變方法。

如果，吳興國只是單純的「徒弟」，那他會繼續保持緘默，勤練苦學，逆來順受；但是現實裡，他還是領薪水的國劇隊演員，「老師沒有教的戲，你就不能演，那你幹嘛領薪水？」劇隊的軍人長官每幾年便輪調一次，越來越不清楚梨

園裡的「師承」所牽涉的流派文化了，「你的老師不教，我找別的老師來教你，還不行嗎？」

既是劇隊裡的台柱，就不能排不出戲碼，偶爾，吳興國也去找別的老師教一些非周正榮專長的戲，或者就著錄影帶臨摹自學，再請外面的梨園長輩調教。

而吳興國又向來不甘於一成不變的傳統，新點子特多，久了，師徒間的心結終於爆發。

這一天，周正榮在劇隊禮堂上為吳興國整理即將上演的《戰太平》，念到一句台詞「有勞夫人點雄兵」，吳興國手指一筆劃出去，周正榮第一棍下來。

「你回家不背戲嗎？」吳興國嚇了一跳，周正榮雖然嚴厲，但這卻是六年來第一次挨周正榮的打。

「這動作是這樣做的嗎？」第二棍再下。這回吳興國開始嗅到不對勁，老師心裡面有其他的事情在翻滾？這和前一陣子報上登出他和知名坤生前輩關文蔚學《贈綈袍》有關嗎？

「你以為你學了很多了嗎？」第三棍再下來。吳興國這下知道這小小的錯，背後有一個大大的「同行倫理」的原因。

禮堂是大家都可以進來的，當時吳興國也開始教學生了。第四棍下來時，吳興國頂住了棍子：「老師，我已經三十歲了，知道求上進，可不可以不要用打的？」

周正榮氣得渾身發抖，一句話也不說，頭也不回地走了。這是吳興國最後一

次挨棍子。對一名京劇演員來說，棍子象徵著父權的臍帶關係，傳承的血緣關係，踏出腳時，周正榮摔開了棍子。

違抗而後創新

這件事，後來在武場大師侯佑宗的出面下，吳興國向周正榮下跪道歉，周正榮只冷冷地對他說：「你出師了，我們師徒一場，你好自為之。」

當時陸光有個「良心教室」，是周正榮在收了吳興國為徒之後而開設的，「各憑良心來上課」，一個星期上三次課，跟著上課的還有譚光啓和張光鳴，《戰太平》演完之後，再去上課，周正榮在良心教室裡對吳興國就視若無睹，「我每天上完課回家，心情沉到谷底。」終於有一天，他對妻子林秀偉說：「從今以後我要走出這個教室。」

多年後，吳興國在他的自傳裡寫道：「我知道，這麼一來，等於是我們拔了香頭，多年情同父子的關係全然推翻。」

吳興國是大陸這批來台藝人用古法教出來的最後一代弟子。所謂的古法包括技藝的學習與身教的學習，亦即包括梨園裡尊師重道的倫理精神。他對周正榮的畢恭畢敬，即便在梨園裡也有人稱之為「稀有動物」。只要有周老師在的時候，他隨時敬謹有禮，遞茶遞毛巾，就算有空椅子他也不會坐下來。劇隊裡有

一次討論男演員可否留長髮，有話直說的吳興國與前輩吳劍虹直來直往，被老師一斤責之後，立刻下跪認錯，後來頭髮留得比誰都短。

那是從小無父的吳興國，生命裡有父親的六年日子。周正榮膝下無兒女，所以每週日中午，吳興國、林秀偉必定帶著孩子，到周正榮家裡與師母和老奶奶共話家常：過年，行師生大禮，全家跪膝拜年。

周正榮的喜怒牽動了吳興國的哀樂。林秀偉回憶那段時間，有一次師徒同台，唱到一半忘了詞，被老師眼睛一瞪，「他回家哭喪懊惱了很久。」周正榮的掉頭離去，對他而言是比「韓信在人家胯下還羞辱」，因為那宛如否定他過去所有的努力，而一劍刺來的正是師父。

對吳興國而言，祖師爺面前的一跪是終身的歸皈，正如他在《李爾在此》裡的自述：

我命中是李爾。

我從小就是李爾，

我的每一吋肌膚都是李爾！

但「卻為什麼又一腳把我踢出來，讓我自生自滅？」事隔近二十年，吳興國難掩激動。

終究，吳興國還是無法逃掉「伊底帕斯」弒父情結的宿命，他既尊敬周正

榮，「如果不是老師手把手，細細磨戲，啓發我對戲的領悟與體會，我不可能違抗，正是現代藝術在創新上最重要的動力與精神。

日後開辦當代傳奇劇場。」但他也違抗周正榮。

我要弄明白我是誰！

我回來了！

我還是從前的我，現在的我和以後的我！

我回到我的本質。

他拿著師父傳承的劍殺了師父。

服從與叛逆是一體的兩面，在戲曲裡，他唱過很多歷史人物的兩難際遇，爲什麼屈原要跳汨羅江？爲什麼王佐要自斷臂膀？爲什麼孫臏要刖足？在過程中，他們也猶豫自問：「這樣做值不值得？」吳興國說：「如果值得，就去做了。」

殺精神上的父親，將藝術獻給他所屬的時代，這是他人生的兩難，也是他永恆的傷痛。接下來，吳興國將拾起自己的棍子，往外開闢京劇的新戰場。

《李爾在此》

第五章

高鳴京劇悲歌的十四年

光頭，對吳興國一直有著著特殊的意義。

十二歲進劇校，第一天，在破舊的校舍前廊下，一個個小男孩排好了隊，等著剃頭師傅三下、兩下剃出一個個青皮緊繃的小圓瓜，大太陽下，再沒有可評比的出身，可計較的美醜，那是集體進入京劇家庭的重要儀式。

光頭，讓大家一個樣兒。

但光頭，也讓他很不一樣；很嚴重的是，和梨園外的世界都不一樣。

一九六九年，他第一次和復興劇團到美國舊金山、紐約表演，「光頭，西裝、打領帶，結伴從旅館溜出去逛街時，所到之處皆不受歡迎，甚至被商店轟了出來。」原來在美國，只有牢裡的犯人才理光頭。這一趟回來之後，學生們

對學校發起了一次集體「護髮」訴求，校方後來同意，除了花臉因為勾臉之需要仍需剃光頭，其餘行當可留小平頭，算是得了一次勝利。

但從此之後，吳興國開始注意，京劇與外界的同與不同。

八○年代，曾經寫過影響極巨的《青年的四個大夢》一書，二十年來一直是當代傳奇劇場顧問的吳靜吉說，三十年前在雲門舞集的舞台上認識吳興國，就覺得他是一個有夢的人。「京劇厚實的底子在他身上，就看他如何用它與現代生活的體驗，去創造一種未來藝術的可能性。」吳興國想要在藝術上開大路，重點就在現代生活的體驗。

在雲門，林懷民給舞者的課程，除了舞蹈之外，還包括文學、音樂、美術課，書法、聽演講、看電影、甚至還跑到鄉下看野台戲、民間藝術，然後大家再一起交換看法，討論什麼是自己的文化。「我在劇校八年，不要說參加什麼藝術活動，就連外出郊遊都可以數得出幾次。」

吳興國說這話，對其中「不同」的理解多於抱怨，「因為學京劇沒有捷徑，就是要每日練功。」以前劇校一年放的假不到十天，天天都在學校裡接受嚴格的訓練；現在的戲曲教育有週休二日，再加上漫長的寒暑假，放完假回來，要花至少一倍的時間才能將身體的功再趕回來。前者當專才培養，教育與演出相結合，後者當通才培養，畢業之後，根本無法適應演出之需求，兩代戲曲人才的培育已不可同日而語。

京劇的隱憂

一九七七年，進入陸光國劇隊之後，吳興國更看清楚京劇前景的殘酷現實。

國劇隊最重要的任務是勞軍，當外省老兵退的退，歿的歿，漸漸地部隊裡的觀眾就算沒有量變，也開始發生質變。有的時候演到一半，秩序實在太吵了，排長必須站起來對著後頭大喊：「不要講話了」，才能讓戲繼續演下去。有一回，周正榮和馬維勝演《將相和》，台下亂七八糟，演到廉頗向宰相藺相如負荊請罪的精采對唱，「我就算站在台邊，也聽不見他們在唱什麼。」吳興國一陣心酸，那剎那，他看到舞台上的風光與虛假。

正如京劇學者王安祈的觀察，從七〇年代開始，京劇所出現的隱憂，「不是人才後繼無人，而是觀眾後繼無人。」

京劇過去是國防文藝的一環，除了高級將領喜歡京劇之外，對大陸來台的第一代軍人，京劇就是他們的流行娛樂，同時也是官方最認可的「正統」。但時不我予，如今軍隊裡最受歡迎的娛樂表演由綜藝藝工隊起而代之，京劇到底演不演得下去，被推到國防部神經末梢的角落裡。

軍人不了解戲曲環境，每隔幾年就換新長官，新來的長官對戲曲起先是不認識，後來是不尊敬，喜歡聽戲的還把演員當演員，遇到不喜歡的，把演員當阿兵哥用。眼見著京劇發展日薄西山，越來越多的京劇演員也在這個時候改行，

劇隊士氣散漫，演員紀律也越來越不好。排戲遲到或者乾脆缺席。

「就算國劇是在軍隊裡，我們的專業是京劇，也該用戲曲專業的紀律來管，而不是軍隊的紀律。」有一回，吳興國大聲地在會議上發言：「一個好的領導，應該先去認識你現在領導的對象是什麼？而不是只來當過客而已。」他在榮團會裡，和丑行前輩吳劍虹成了大小兩個發言鋼炮，吳劍虹有一次很沉痛地對他說：「興國，你早生十年就好，國劇氣數已盡。」

劇隊裡的生態，軍官帶兵，但對於不是軍人身分的演員，軍官只管紀律，不管劇藝；唯有每年的三軍劇隊競賽戲，牽涉到軍官的升等評比，倒是特別的重要。於是劇隊後期存在的意義，好像只為了每年的競賽戲，平時，演員簽到了之後就走，排戲想來就來，不想來就走，遲到、缺席的罰則雖有，但卻沒有人有執行力。

與劇隊領導階層的衝突越來越深，吳興國的憤怒就越來越強。

吳興國認為，對演員最大的羞辱就是沒有把演員當演員看，「但更大的羞辱是連演員都沒有把自己當演員看的時候。」劇隊和演員是每年簽約，簽約的時候，吳興國便在合約上要求，凡是他沒有學過的傳統戲，就是新戲，一定要有過排五次，響排三次才能上台演出。「但簽歸簽，劇隊沒有一次照著來。」有一次劇隊排出三國戲《鐵籠山》，唱念武功俱繁，到時間要排戲了，半個鐘頭了還是沒有人到，主角等龍套，吳興國又急又氣。

吳興國總計在陸光國劇隊待了十四年，這十四年裡，是他在傳統戲曲立足重

要的養成期，卻也是他生命裡高鳴京劇悲歌的十四年，與周正榮師徒之緣的結束，讓他一度想放棄京劇，「因為只要周老師一天認為我有錯，我在這一行裡永遠都是有錯之身。」最壞的打算，「就是去開計程車。」當時買了一部二手車做代步工具的吳興國這麼告訴太太林秀偉。

他消沉了很長一段日子，育幼院時期那個「靠自己」的個性又生了苗，他告訴劇隊，凡是周正榮教過的戲，他都不再演出，要證明自己可以靠自己的傳統底子再走出一條路來。

軍中競賽戲，給了吳興國一條「生路」。

競賽戲是「國軍文藝金像獎」中的一個比賽項目，早期著重在傳統戲，特別是主題意識正確（如《大保國》、《長坂坡》、《梁紅玉》）的傳統戲的競演，焦點還在主要演員的表現上。但自一九七五年起，眼見時代改變了，國防部也開始鼓勵新創戲，規定競賽需以新編戲參賽。

而在陸光新編戲中，參與最深的就是當時還是中文系博士班學生，後來帶領國光劇團開創台灣京劇新猷的王安祈。王安祈的出現，代表著遷台之後，京劇在台第二代觀眾及參與者的崛起，他們的品味不再如上一代那樣停留在「北京富連城」（京劇史上首屈一指的戲曲科班，才人輩出，大陸學者章詒和形容為京劇學校裡的「哈佛」）的標準，他們對京劇有另一種熱情與價值觀，希望注入整體劇場的觀念，那被張愛玲形容為「狹小整潔的京劇道德系統」，且「偏離現實很遠」的疏離情感，可以更有人間味，更和他們起共鳴。

■陸光國劇隊時期，吳興國是競賽戲的常勝軍。圖為王安祈劇作《袁崇煥》劇照。

她一眼就看到了吳興國特殊的氣質，「吳興國有一種結合傳統與現代的矛盾特質，他不一定擁有傳統最好的條件與機運，但當他把一切元素綜合起來之後，就沒有人可以取代。」

王安祈為陸光寫了多齣新編競賽戲，其中《陸文龍》（1985）、《泗水之戰》（1986）、及《通濟橋》（1987）的成績非凡，同時也讓吳興國連續三年得了三座生角獎，在三軍劇隊裡無人能出其右。可以說，軍中的競賽戲讓他有了創造新角色的機會。王安祈說：「演新編戲，他既不跟編劇、導演走，更不用傳統的四功五法來創造角色，但卻可以把一齣很傳統的戲，唱出現代的情感，他是從每一個毛孔裡去塑造人物，這在當時是十分打破傳統的。」

「打破傳統」現在看來似乎合乎潮流，理所當然，但是在當時的傳統京劇界裡，卻是要犯眾怒的，「通常傳統人物出場時，該有一些整齊派頭的身段與講究，但他不管。他會被罵，被罵不合規範。」但那時候已經和雅音小集郭小莊合作多次改編劇本的王安祈，卻看見了他的「破」：「他的叛逆不是無端叛逆，是經過他想過的，他去想過如何表現這個人物的內在情感。」

王安祈以《泗水之戰》為例，這齣戲是為朱陸豪和吳興國而寫的，但吳興國戲份上少一些，而且是一個反派人物，飾演在戰役中晉朝受傷投降的將軍張天錫，「他一出場，本來看似硬梆梆的歷史戲、戰場戲，整個情調就改變了。」二十年之後，王安祈彷彿還看見當日出場時，台上那個唱出「彩鳳無翅怎飛翔」，眉宇之間悒鬱難展的武將。

「用傳統的標準看，他的嗓音是不夠有韻味的，但很奇怪，用對了地方，卻有一種穿透力。」王安祈早年為私人劇團「盛蘭國劇團」的馬玉琪及魏海敏改編《紅樓夢》，吳興國飾演曹雪芹，以說書人的身分總共出來三次，加起來出場時間不過五、六分鐘，「唱腔不用皮黃，而是特別新編的古調吟唱，由他唱來，好像真的是曹雪芹帶著大家看寧國府的興衰，我真喜歡，他不止能演將軍型的人物，更可演有傲骨的文人。」

王安祈是陸光時期的吳興國最重要的合作夥伴，在王安祈所寫的作品裡，提供了吳興國創造歷史人物與現代觀眾對話的空間。他的做表豐富，「最特別的是他的眼神，一個眼神就抓住了這個人物。」王安祈說，《淝水之戰》裡，張天錫一出場時，就是一個令她至今難忘「遙望遠方的空茫眼神」。

正是「彩鳳無翅怎飛翔」，放在吳興國的一生裡，似乎冥冥中也道出了後來當代傳奇劇場的艱辛。

絕境萌芽

影響吳興國的「因果關係」裡，一方面大環境讓傳統京劇的生存空間逐漸壓縮，另一方面，新觀眾帶出的新勢力，使得求新已成為時代抵擋不住的風火輪。

劇隊裡開始有人說，吳興國耍大牌。

一九八六年，當代傳奇劇場創立，創團作《慾望城國》獲得台北藝文界極大的迴響，出了一位和雅音小集一樣得到「創新」肯定的演員，這讓陸光劇團的長官把他當成楷模，在榮團會裡，當著老藝人的面前，極度肯定：「你們應該學學吳興國。」

一聽此話，吳興國霍地站起來，掉頭離開會場。「他們都是用一生的生命在從事京劇的藝術家呀。要講敬業，劇隊就該好好執行排戲時的準時規定，劇隊表現不好，是你們帶隊的人不執法。結果你們每一個人都說你們是過客，拿我當擋箭牌去打我的那些老前輩們。」槓子頭脾氣的吳興國，二十年後不禁長歎：「這個環境怎麼讓一個人這麼難活呀！」

吳興國越來越想與制度對抗。劇隊規定到班者要簽到，第一次沒簽，罰八百元，之後每次五百元，反正沒有嚴格的執法者，有的人便找人代簽，或簽完到就走人。「最後一年我開始不簽到了，我排練必到，沒戲也來練功吊嗓，但人來了我也不簽，你要扣錢就扣。」倔強的吳興國用無言的抗議，只苦了林秀偉，每個月薪水都少了幾千元。

一九九○年，各部隊都不再歡迎國劇劇隊去勞軍，除了國軍文藝中心的定期公演外，行程表上經常是空的。《慾望城國》演出成功後，吳興國「京劇叛逆小子」既古又今的形象，讓電影、廣告的邀約陸續上門，在不影響劇隊演出行程下，吳興國拍了第一部電影《十八》，還沒有上映就被隊上記了過。

已經成立當代傳奇劇場的吳興國，此時正在籌備第二個作品《王子復仇記》，這也是當代傳奇劇場第一次要進國家劇院演出。儘管事先已獲得劇隊同意借調陸光的群體演員，但劇隊老是以有勞軍為由，使得《王子復仇記》的排練進度十分緩慢，蠟燭兩頭燒的情況一再發生，吳興國心焦如焚。這一天晚上，劇隊在南海路藝術館貼演《春草闖堂》，他演老相爺，還在後台準備時，卻又發現週末明明有空出的檔期，卻完全沒有告訴他。

吳興國越想越惱怒，跑到舞台上，對著台下的軍官一陣罵街，怒眼圓睜，殺出了他有生以來最大的怒火：「我不幹了！」

吳興國做了一位專業演員最不願，也最不該做的事，那天晚上的《春草闖堂》他缺席了。和大腹便便的林秀偉一樣，他也一個人跑到國父紀念館，坐在魚池邊，心跳的速度尚未放緩，他問自己：「我一生就只有這樣子嗎？」

這個事件註定了他終於必須離開傳統舞台。但是，「接下來，該怎麼辦？」

他想起自小在劇校裡所遇到的人與事，包括後台衣箱、撿場、勒頭、水鍋伯伯忙進忙出的點點滴滴。梨園的後台，分工精細，有條不紊，大衣箱、二衣箱、三衣箱、盔帽箱、旗把箱，各司其職，每一位伯伯都可以說出一門學問，每一個細節都可以做出無人取代的境界。

他尊敬後台的撿場。有經驗的撿場，根本不必上場，「演《三堂會審》時，蘇三繞場後要找到一個定點下跪，撿場在邊上將跪墊子一丟，說時遲那時快，就準準地落在蘇三要跪的那一剎，那一點上。」吳興國常常在側舞台看得鼓掌

連連。「我一直想不通，他們怎麼會想出這些技術，但這就是民間藝術的代代相傳。」

「連撿場都可以做到讓觀眾叫好。」他愛這個環境呀。

時代把吳興國逼成了八十萬禁軍總教頭林沖：「大雪飄，撲人面，朔風陣陣，透骨寒，彤雲低鎖山河暗」（《野豬林》），京劇的外面不要京劇，京劇的裡面箝制他。不信東風喚不回，吳興國萌生離開劇隊的想法，決定自立門戶，「我砥了頭之後，就認了命，京劇這條路要繼續走下去，就得殺出一條自己的路來。」

俄國作家托爾斯泰說：「歷史上的大人物都是他們所屬時代的產物，崛起於當時重大事件與之前重大事件的因果關係上。」吳興國與他後來所做的京劇革命事業，也正是他「所屬時代」的產物。

二十一世紀的王安祈推翻了吳劍虹在二十世紀時的感歎。

二〇〇六年，王安祈在接受訪問時說：「他其實沒有其他人有那麼好的傳統條件與機會，如果早生十年，在傳統舞台上，他可能只能好，而不是最好，永遠不會被記錄在京劇史上，也永遠不會對台灣劇壇發揮作用。」

在他所屬的時代裡，吳興國抓住了機會，並且勇敢跨出去，儘管，跨出去的過程有著排山倒海的壓力。

■吳興國在全本《野豬林》中扮林沖的英姿。（謝國正 攝影）

第六章

赤手空拳創京劇傳奇

當代傳奇劇場

(董陽孜題字)

在陸光時，有兩種族群是屬於人不多，但令吳興國印象深刻的另類觀眾。一是一群台灣老先生，有說是「板橋林家家族」的人，典型的台灣仕紳後代，很懂戲，日據時代，他們就常請大陸京劇班子在林家花園內的戲台子演出。

另一種是一群年輕大學生，因為學文學、歷史而接近戲曲，「對國劇十分有熱情」。這類粉絲和吳興國年齡接近，除了喜歡吳興國的表演，大家話題相近，情感上有認同，也了解年輕一代的優秀京劇演員如吳興國等人，對劇隊裡的種種是很不開心的。

1.《慾望城國》1986年在台北社教館（即今之「城市舞台」）首演時的後台合照。前排蹲坐者
　左起：林永彪、馬學文、郝玉堂、蕭玉龍、陳清河、王小蘭、錢仲飛、林勝發、朱青釗、
　周利山、林秀偉、李小平。第二排左起：譚光啓、劉光桐、林愷、馬嘉玲、李韻華、張復
　幼、王冠強、張光鳴、丁士中、林璟如。第三排左起：劉復學、孫麗虹、魏海敏、吳興
　國、馬寶山、林原上。（陳輝龍 攝影）
2.河堤下的排練，當時尚未有落腳處（1989年）。（陳輝龍 攝影）

後來大家就成了朋友，甚至經常到家裡來聊天。經歷過雲門舞集的浸淫，加上他自己也常去看蘭陵劇坊及皇冠小劇場的各種前衛演出。吳興國在他們眼裡，比較算是「藝文青年」而不只是單純的京劇演員，可以談的藝術話題寬廣許多。有時候也會問他：「你沒有想自己出來做？」

「想呀，但自己出來談何容易，什麼都沒有。」

有一年大伙兒過年來家裡玩，說著說著這件事就變成眞的了。剛滿五歲的長子吳貫璘在一群興奮的叔叔阿姨腳邊，也興奮地鑽來鑽去，覺得有好玩的事要發生了。

「那總要取個劇團的名字。」吳興國說：「我們每個人回家想三個名字，下次聚會時討論。」

這些人包括後來成爲《慾望城國》製作人的林愷（後來從事兩岸戲曲交流，九〇年代引進《紅燈記》）、劉慧芬（現任國光劇團編劇）、李慧敏（《慾望城國》原劇本改編）、楊俐芳（現任兩廳院研究員），以及後來一直是當代傳奇劇場核心演員的馬寶山。

大家紛紛獻策，有人提「當代」，有人提「傳奇」，吳興國則提「新戲子」，結果劉慧芬和楊俐芳兩人立刻抗議：「你如果取名叫『新戲子』，我馬上退出。」馬寶山也覺得這名字不好。

「一人可以想三個嘛，我才講一個名字，你們就說不幹啦。」吳興國很委曲：「我參加雲門舞集時，林懷民拍著胸脯大聲說：『我就是戲子。』人家都不怕說，我們幹嘛反而怕承認。」

吳興國這時又重溫了一次「戲子」這個名詞的威力驚人。

「古時有孔子、孟子，怎麼那個『子』就叫尊敬，這個『子』就叫丟臉？」要用另一個角度來想嘛，如果你不承認自己是戲子的話，那才叫丟臉。何況我還加了一個『新』字呀。」結果話一說完，氣氛更僵了。

果不其然，後來有幾個人也不知是不是為此，就沒有再出現了。「把我氣的！」二十年後，吳興國談起這事哈哈大笑，也顯見當時社會上，戲曲與社會期望之間的壁壘落差。

後來當然從善如流，不叫「新戲子」。取名「當代傳奇劇場」。「當代」指的是此時此刻此世代，「傳奇」指的既是京劇的源頭──元雜劇以降的戲曲，亦隱含著西方所指的冒險事蹟，「劇場」指的是現代化、多元化的表現空間。

但創新究竟要怎麼做呢？

雅音小集開啟希望

一九七九年，大鵬劇隊的當家花旦郭小莊創立了雅音小集，是七〇年代末期首先打破台灣京劇僵局的典範。從今天的眼光來看，郭小莊的成功因素大略歸功於二，第一，她先找到區隔市場，「雅音小集」不向老觀眾招手，轉而開闢對京劇沒有太多意識型態包袱的年輕市場，因而創團作《白蛇與許仙》不選中

老年觀眾熟悉的國軍文藝中心，而到剛剛落成，而且已經成為年輕觀眾心目中「精緻藝術展演」的國父紀念館；第二，在產品上，雅音小集的戲雖然還是改編自傳統劇碼，但劇本更易理解；舞台焦點雖然還是集中在主角的表現上，但「新國劇」幾乎已形成音樂劇場，注入了舞台美術、燈光設計等現代劇場特色；音樂部分，則在原有的文武場外，加入國樂團演奏背景音樂，這都是過去所沒有的創舉。

簡單的說，雅音小集讓頹老的京劇煥然一新，變成「好看」、「看得懂」的新時尚。王安祈在《台灣京劇五十年》一書裡形容得很好：「雅音小集把現代劇場的專業人員引進京劇的製作中，這些『外行』或許把京劇搞得不純粹，但卻讓原本『孤僻』的京劇開始交朋友。」

傳統京劇界與台北藝文圈本來是兩個世界，一九七三年從美國回來的林懷民，提出從中國文化溯源去找尋新舞蹈語言的主張，讓藝文界與京劇界開始有了交流。但京劇向現代文藝靠攏呢？當時京劇界的氣氛是十分保守的，雅音小集雖然有俞大綱、張大千等重量級大師的支持，在文化界造成轟動，但在京劇界行內卻褒貶不一，最大的批評就是雅音的表演「不正統」。

吳興國觀察雅音小集，表演上還是維持傳統的，她的創新主要在整體表現上，但重要的是：「她讓京劇不只又長出觀眾，而且是一批年輕觀眾。」這讓吳興國對京劇的前景又燃起希望。

有一回師哥葉復潤因為檔期衝突，推薦他去參加雅音小集的《梁紅玉》，演梁

紅玉的父親韓世忠，後來被周正榮罵了一頓，「這種穿綱活兒（指只看了大綱你就以為整本會了）你就上場，亂丟我的臉。」吳興國自知理虧，低頭被罵。但事實上經過這一次演出之後，就更讓他確立未來可做的空間還很大。

雲門經驗與文化大學姚一葦、侯啟平、汪其楣等人的西洋戲劇及劇本選讀課程，打開吳興國通往現代藝術的知識大門，「把平劇舞蹈身段轉化為現代舞如果行的通，那麼平劇本身怎麼會行不通，它程式化的語言與身段，應該也可找到和現代生活節奏相符的表現方式。」吳興國開始涉獵東西方各類現代藝術。

吳興國這時候像一塊海綿一樣，看莎士比亞、貝克特、契訶夫的劇本，看大量的電影，「如果德國劇場大師布萊希特可以受京劇的影響而發展出疏離劇場，如果俄國電影導演艾森斯坦受到日本能劇啟發而發明『蒙太奇』的電影美學，那有什麼新觀念是可以改變京劇的？」

一九八四年，皇冠小劇場吸引了大批剛返國的編舞家、劇場導演來此發表作品，他看了很多奇形怪狀的小劇場，「很多搞實驗的作品，拼拼湊湊，歪七扭八，看不懂，但覺得很新鮮，只是一直在想，這樣也是表演嗎？」剛成立的國立藝術學院（即台北藝術大學），有學期製作或畢業公演，他也跑去看，賴聲川的《貝克特在古厝》、《變奏巴哈》，都讓他印象深刻，「那段時間對我有很大的影響，讓我在視野上可以邁更大步，因為當時我已經計畫要成立當代傳奇劇場了。」

做一個未來

文化大學時代，學校畢業公演莎劇《仲夏夜之夢》，吳興國覺得東方人演西方悲劇時，轉化上實在有很大的問題。「台詞不是台詞，身段不是身段。」對於身體訓練紮實的京劇演員看來，「簡直像小孩兒在玩戲似的。」

「我想將來我要做的話，絕對要找一個方法出來。」

一九八四年，「改編西方經典作品」成為當代傳奇劇場開大路的定調。眾人討論之後，想到老戲裡面有一齣《伐子都》，劇情很像莎士比亞的《馬克白》，兩者都在描述權力慾望如何引致亡國悲劇，而又都以鬼魂的出現來鞭笞道德良心。東、西方有共通之處，而又正好應了吳興國武生本行的工，這個提議獲得一致同意。於是公推由當時剛拿到聯合文學獎的小說作家李慧敏執筆改編。

用京劇演莎劇，就先得把馬克白變成中國人。大家討論的結果，把時空搬到東周列國，群雄爭奪天下的中國，一個小國內部君臣衝突而滅亡的情節，「慾望」與「野心」如何挑起巨變的火種，是整齣戲的主題，因而定名為《慾望城國》。

光是劇本就處理了一年，李慧敏交出劇本原型後就出國留學了，留下長達六個小時的劇本，讓吳興國和林秀偉、馬寶山等人開始研究結構、韻腳，再改成為四幕舞台。

劇本有了，接下來，要如何付諸實現呢？

他靈機一動，劇隊每年不是都要競賽戲嗎？而且到最後幾年，競賽戲幾乎都是以他為主設計的劇本，何不就來演《慾望城國》？於是他去找劇隊長官。

一聽說要演什麼莎士比亞改編的新戲，「我們是國劇隊，你不要給我惹麻煩。」當時劇隊也不信任傳統演員能創作新戲。「你不覺得每年的競賽戲換湯不換藥嗎？」吳興國還不死心⋯「那我向隊上報備，我會在外面做這件事。」

用京劇唱莎翁名劇，聽起來很特別，但要怎麼唱呢？吳興國這幾年看的大量電影、戲劇開始在他腦袋裡反芻。其中他崇拜的日本導演黑澤明，著名的作品《蜘蛛巢城》（改編自《馬克白》），影片中的爭戰場面，一直是在他腦袋裡翻滾的畫面。還有，他還想起，幾年前一位劇隊長官偷偷給他看的大陸樣板戲《智取威虎山》，「馬克白的士兵也要有那種齊整驚人的氣勢！」⋯還有，雲門舞集裡的《渡海》，「我要每個人都表現出那種百分之百的恐懼！」還有⋯，還有⋯，還有一個最難解決的角色，山鬼女巫，要有那種懾人奸險又看透人性的能力⋯⋯。

吳興國開始打電話找人，一聽是「莎士比亞唱京劇」、「馬克白紮大靠」，很多人還未等他解釋清楚，便匆匆掛斷電話，深怕沾惹出一身災難來。

但京劇沒有觀眾是現實，也有很多人想找到新出路，當吳興國分別在三個劇隊找人組成軍，包括劉復學、馬寶山、王冠強、林永彪、李小平等一些志同道合及年輕的演員們，說到「一起來排一個新戲，希望這個新戲能比雅音小集跨出更大一步」時，大家都充滿了幹勁。

但除了一身技藝及滿腔熱血，吳興國此時是一位空手將軍，沒有辦法和大家談報酬。

「別說不知道經費下落在哪裡，就連有沒有演的機會，我都沒有把握。」回到創團的現實面，吳興國心情七上八下。

「這個環境這麼困難，請大家共襄盛舉來做一件事，如果成功了就證明京劇還是活的，將來還有很多可能；如果沒有通過考驗，就證明了它是不能活在現代的，只能詮釋古老的故事與人情，就像日本的能劇一樣。」吳興國說。

我們就做一個未來吧！

這場「革命」起先只敢在角落裡進行。走在前面的郭小莊被京劇界的保守人士批「瞎搞」，如果一開始便大張旗鼓提出新主張，豈不出師未捷身先死。

《慾望城國》的一開幕，將軍敖叔凱旋歸來，是一場士氣如虹的小兵戲。

吳興國開始進行排戲，因為至少需要十個人的大場面，得和劇隊裡商量如何錯開排練時間。運氣好時，可以借到劇隊禮堂排戲，運氣不好時就在社區公園、籃球場或橋墩下，排到夜深人靜。

傳統京劇裡，龍套、小兵大多是沒有角色生命的，只是活布景。但《慾》劇裡的小兵們個個有戲，從一開始就肩負了整齣戲成敗的重責大任。吳興國邀請了劉光桐和一群年輕武行們花了近三個月的時間去設計動作，他們要表現騰空翻撲的武打陣仗，又要時而飽滿、時而恐懼、時而緊張的鮮活表情。

過程裡，年輕演員也並不是沒有疑慮，「如果這樣做，可以嗎？」幾乎在當

代傳奇劇場的作品中無役不與的馬寶山（現為國光劇團演員、導演）回憶，最辛苦的就是戲一開排的前兩三個月，體力的累不算累，最重要的是心理壓力，「各劇隊其實是不高興我們來參加的，二來吳興國許多創新的表演方法，我們也不是很能接受，創新到底要走到哪裡？會不會不被傳統觀眾接受？」馬寶山有一陣子內心掙扎，在家裡躲了兩天，也不接吳興國的電話，後來還是被吳興國鍥而不捨的精神再勸回「戰場」。

二十年走來，馬寶山回頭看，「有很痛快的感覺。」馬寶山和吳興國一塊兒當兵，「當兵時，我們天天要從六張犁慢跑到木柵，一塊兒在劇隊裡扛箱子做苦活，經常就談論著對京劇的看法。」馬寶山慶幸當年沒有成了逃兵，「當代經驗」衝出京劇站上國際舞台的耀眼成績，讓馬寶山做為一位台灣的京劇演員，即使這幾年與大陸京劇演員站在一起，也能展現獨特的文化自信。

有趣的是，「以前和興國排戲，都是聽他分析人物，我們就照著做，但現在就很不一樣啦。」就讀北藝大戲研所的馬寶山，「我們會問他這一段的演員動機和上段連不連接？先告訴我演員動機，要有動機才能做動作。」從傳統訓練的「問了會被打」，到「聽了再做」，再到「提問—體會—再做」，幾乎這一代的台灣京劇演員在「當代經驗」裡吸得的養分，打開的眼界，也正在轉化出他們自己的戲劇思考。二〇〇六年底，馬寶山也扛起國光劇團新編京劇《胡雪巖》的戲曲導演責任，繼續接起創新的棒子。

演員成長了，當然，對後來的吳興國而言，排練場上的挑戰也更大了。

去做就是了

隨著排戲越來越往前推進，「革命」陣容越來越具體，現實的壓力就越來越大。吳興國又身處夾縫中。

一方面他還覺得演劇隊裡的傳統戲，行內的前輩們對他在傳統裡的發展還有深深的期望，吳興國要創新，「你傳統都學透徹了嗎？簡直是離經叛道」；而在藝文界裡，也有聲音：「你要演莎劇？你懂莎士比亞嗎？」吳興國左右為難，這一步既怕跨得太小起不了作用，又怕跨得太大，前功盡棄。

至少能有人給他一個「說法」吧？

有一回，吳興國聽說有一位對京、崑有所浸淫的莎劇學者楊世彭來台北，便鼓起勇氣打電話，邀請他來看排戲，給意見，「興國，不要讓我去看，你就放手去做，因為我會抱著學術的角度，反而讓你綁手綁腳。」又有一次，他帶著劇本去找吳靜吉，得到的答案也是一樣，「你就去做，也不要再去問了，利害分析得太透徹，反而會撤退。」吳靜吉認為，不該過早給他意見，因為肯定他的人會阻礙他，否定他的人也會阻礙他。創作的過程應該讓創意自由發揮，等到要面世時，再來考慮觀眾的因素，讓它盡量是一個完整的作品。」

從來沒有獨立製作節目的經驗，沒有場地，沒有檔期，不懂宣傳，吳興國根本不知道未來該怎麼走下去。「成立當代，某些精神還是雲門舞集給我的，林連林懷民也不給他定心丸。

老師總可以給我意見吧？」沒想到，林懷民給他的答案也是：「你就去做。只要你想做沒有做不起來的。」「我不知道要怎麼做呀！」吳興國沮喪走出林懷民家，直到《慾望城國》誕生之後，他才體會了這話：「你得去做了才知道你必須解決哪些問題，沒有人能給答案的。」

劇本有了，人到齊了，戲也排了，最大的問題就是錢。沒錢怎麼做服裝？怎麼做布景、燈光？

吳興國趕上了時代，一個人人尋找「當代」，尋找突破與創新的時代。踏破鐵鞋時，燈火闌珊處就站著對的人。

林璟如是台灣最資深的舞台專業服裝設計師，從北市交歌劇《西廂記》、音樂劇《棋王》、到剛結束的雲門舞集《紅樓夢》，當時已是台北最重要的服裝設計師，「但我從來沒有做過傳統的東西」。吳興國來找她時，「知道他要做一個『實驗』京劇，我想都沒想，一口答應所有的服裝設計與製作，錢的事就不要考慮，先做了再說。」

吳興國簡直不敢相信自己的耳朵，服裝的問題就這樣迎刃而解。

「我唯一的想法，就是得用新的觀念，而不是只做新衣服。」林璟如說：「既然舞台上不懂是一桌二椅，要換的話，就是要回到中國服裝史上去研究、設計。」她在這群演員身上看到「希望」，於是她成了《慾望城國》最大的服裝設計者，用一針一線參與這一段京劇的希望工程。

有一天，吳興國與製作人林愷為了討論製作進度，相約在當時忠孝東路上最時髦的咖啡廳「舊情綿綿」。

「怎麼辦？布景的錢還是不夠，算算大概還缺八十萬元。」林愷把錢計算了一下。

這時候，登琨艷走過來，吳興國在雲門舞集跳舞時，兩人就認識了，當時登琨艷已經是台北當紅建築師，寒暄之下，才知道這間被林愷帶來的時尚咖啡廳，原來老闆就是他。

「你們在談什麼呢？」登琨艷問。於是兩人便把關於《慾望城國》的製作構想粗略地說了一下。

聽完了，登琨艷想了一會兒，然後說：「咖啡我請客。」就走了。

再過一會兒，又走了過來，「你們還缺多少錢？」聊了一陣，又走開去招呼生意了。

第三次再走過來，「我可以贊助，但條件是我要參與舞台設計。」

吳興國和林愷興奮的一下子說不出話來，等空白的腦筋恢復過來後，當然是忙不迭地說好，「兩杯咖啡換來八十萬元」，二十年後，吳興國在上海與登琨艷談起此事，一位已是華人世界成績斐然的全方位演員，一位則成為開創上海開置空間再利用的新空間概念最重要的推手。兩人都覺得當時所做的事「價值遠遠超過八十萬元。」

而當時的太平洋文化基金會執行長李鍾桂，則為《慾望城國》的誕生，踢出

1.林璟如是第一位跳
　下來義助的服裝設
　計。（林愷 攝影）
2.登琨艷「兩杯咖啡
　換八十萬元」支持
　《慾望城國》。

臨門一腳。吳興國沒寫過贊助提案，李鍾桂對寫來的第一個企畫案，反應是「與基金會的宗旨不符。」但與他們見了面之後，又十分感動於他們的大膽與熱情，於是指導他們重寫企畫案，把構想寫得更具體，再加上專家的推薦，「基金會再重新評估」。重寫之後，當代傳奇劇場「改變國劇與世界溝通的方式」、「把國劇推介到海外」符合了基金會的宗旨，《慾》劇的第一筆補助款就有著落了。

就這樣，林璟如、登琨艷、李鍾桂毫不計較地參與了「當代新劇種」的實驗工程。如果沒有他們，《慾望城國》的出發恐怕要倍嘗艱辛。

在兩手空空的時候，成立當代傳奇劇場，後來很多媒體都以「勇氣與決心」肯定吳興國，但對他來說，「從事藝術應該是很浪漫的事，為什麼還要『下很大的決心』才能做？做自己喜歡的事業，還要勇敢嗎？」

在兩岸文化交流最頻繁的九○年代上半期，吳興國也曾被問，願不願到大陸做另一個當代傳奇劇場，「不是我選擇要去大陸或留在台灣，而是當代傳奇劇場就是在台灣出生的，也是在這個環境裡長大的，一個團代表了一個藝術家的血緣與嚮往，所以它是我和台灣的關係，我和台灣創作夥伴的關係，以及我和台灣觀眾的關係。」

第七章
放眼世界的京劇新戲碼

一九八六年十二月十日，台北市社教館，《慾望城國》首演夜。

「那天晚上我永遠忘不了，我從新竹下課後過去，遲到了一點，站在門外，就可以感受到裡面的沸騰，還沒開始看戲呢，整個人就興奮了。」王安祈回憶當天的情景：「我們的興奮不在於最後他能翻三張桌子，而在於他改變了京劇。」

觀眾席裡還有雲門舞集創辦人林懷民，二〇〇六年，他回憶那一晚：「這是一輩子難忘的驚人演出，台上是冒煙的，靈魂出竅一般的場面。」

當年三十一歲的李國修，坐在二樓的觀眾席，大幕一打出《慾望城國》的字

幕，「我就開始哭了。覺得它為什麼這麼晚才發生。」二○○五年，在一場對談裡，他告訴吳興國，同為「戲子」當年的感動：「我從世新話劇社、耕莘實驗劇團到蘭陵劇坊，在那時沒有好的經典可以看，只能一路莽莽撞撞，一路睏摸索。」

王安祈說，就憑那個晚上的感動，那怕後面的戲都沒有更超越的，吳興國以及當代傳奇劇場就足以在台灣戲劇史上留下一個永恆的名字。

當年在《中國時報》舉辦的一場座談會上，電影導演劉維斌說：「怎麼回事，這些人那裡來的，怎麼可能這麼好，太令人震驚了。」座談會上他忍不住說，通常事情的成功是漸次的，而《慾望城國》「似乎來的太突然」。

事實上，《慾》劇的成功是累積的結果，「在此之前，這群年輕演員已經累積很久的一股氣。」吳靜吉認為。

其實，這股氣應該更放大到社會面上來看。一九八六年前後的台灣社會，整個時代氣氛正好在一個「結束」與「開始」，「管制」與「釋放」的分水嶺上。再過一年才宣布解嚴，「美麗島大審」剛結束，政治夾縫將開未開，既沒有之前那麼大的思想箝制壓力，也沒有解嚴後那麼大的社會混亂，只有空窗期裡的焦慮與移轉。

蘭陵劇坊《荷珠新配》（1980）與表演工作坊《那一夜，我們說相聲》（1985），在消費主義全面攻占社會之前，以喜劇的方式反映了在台第二代對傳統藝術的重新思考，並從中挖掘時代變遷裡的深度反省，喜中有悲，悲中有喜，成為巨大

的成功。而從蘭陵劇坊之後衍生出來的許多小劇場，更年輕的藝術家挾帶著六

○年代理想主義的遺緒，及對政治、社會的不滿，出現在雲門小劇場、皇冠小

劇場，以及其他沒人管的黑盒子裡，表現出粗糙而狂野的叛逆性與創造力。

而什麼東西在鬆動老化僵固的國劇界呢？

顛覆傳統求新求變

兩岸的文化訊息已經開始在民間公開流傳著，重慶南路上，大陸京劇錄影

帶、卡帶、書籍公開販售，遷台來的老一代伶工不再是傳統的唯一代言者，那

些傳說中京劇流派的本尊也好，嫡傳也好，如今都可以透過「錄老師」窺得其

貌，甚至自學自唱；再不然，也可以飛到香港去看大陸劇團的演出，一九八三

年，還在海光劇隊的魏海敏便專程赴香港去看了梅葆玖（梅蘭芳之子）及花旦童芷

玲的演出，看完之後，她驚歎地說：「演了二十年戲，這才知道戲原來可以這

麼演！」可見，連梨園裡也不再有絕對的權威，台灣的京劇就更到了不變不行

的缺口上。

想要找到新的出發點的渴望，就像火山爆發，蓄勢已久，《慾》劇正是京劇

青年演員的一道出口。

只能用未演先轟動來形容《慾》劇開演前受關注的情勢。一方面，國劇界對

這群青年演員嗤之以鼻，魏海敏記憶猶新，有一天收到一位老戲迷長達數千言

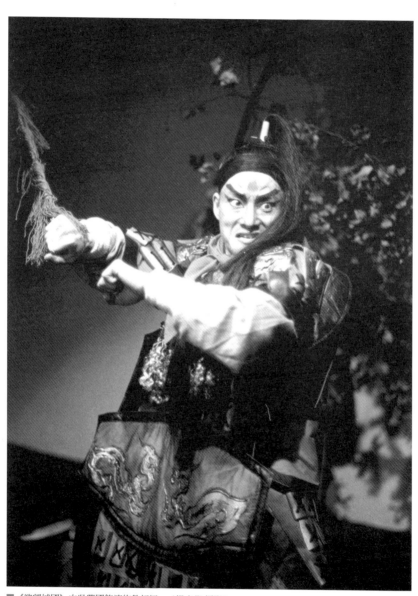

■ 《慾望城國》中吳興國飾演的敖叔征。（楊文卿 攝影）

的來信，力勸這位當紅青衣遠離吳興國這個「妖魔邪教」，以免自毀前途。另一方面，藝文界則努力將他往前推，當吳興國想退縮時，許博允說：「你真以為成了大師以後，還能創作嗎？」

梅蘭芳是因為有了創新才成大師，還是成了大師才有創新？吳興國站在懸崖上思考——但更重要的是，如果他要繼續唱京劇，「那西皮、二黃和現代到底有什麼關係？」

既是夾縫就有空間，當代傳奇劇場選擇了一個模糊地帶，再用自己的專長將模糊地帶發揚光大。

從策略上來看，第一，不管是「莎士比亞演京劇」還是「用京劇演馬克白」都是嶄新的概念，懂京劇的老行不能振振有詞，懂莎劇的學者也無法一廂情願；第二，他還是以京劇為核心思考，但現代化的幅度更為擴大，聽著像京劇，看著又像舞台劇。京劇動作裡揉合了現代舞的身段，大場面的處理亂中有序，劇中還運用了電影手法的慢動作。當「離經叛道」的批判聲出來時，吳興國說：「我並不是要革京劇的命，而是在做新劇種的摸索。」

吳興國滿腦子要新東西，但「新」長什麼樣子，他並不知道，他要演員們先解放。「我們一起做實驗，這個實驗要先忘掉我們原來的精緻，先忘掉你是一個戲曲演員。」但這個「放」的過程，就是最難的。京劇演員從小被訓練漂亮的山膀，俐落的亮相，四功五法牢牢刻在舉手投足裡，但吳興國請大家「忘掉山膀，只要做個普通人。只有忘掉，才能進入角色心理情境。」

第一版的山鬼女巫馬嘉玲為武旦出身，一身武藝在此毫無用武之處，數度被吳興國逼哭了。吳興國要求女巫老步慢行，佝僂而出，她一輩子上台的「公式」裡沒有駝背這個動作，「我來不了，我不要演了。」吳興國非逼她做到不可，有時候逼急了，吳興國也拿出當年林懷民罵人的那一套精神：「你還是不是演員呀！」

對於人物的塑造，吳興國的想法很簡單：「人是那麼複雜，每天應付那麼多事，怎麼可能老局限在某種性格。」於是，《慾》劇裡的角色打破傳統生、旦、淨、丑的行當分類方式，女巫的聲音似男又非女，陰森中要有氣勢；魏海敏的馬克白夫人要有青衣的高貴，又要有潑辣旦的精明，以及策動權慾的心機；王冠強的刺客，不能演成屠夫，任務未達成而擔心害怕的走邊步伐，不能是花臉一貫的大步，而是輕手輕腳的躡行。「這些角色都必須靠演員打破自己的慣性，重新塑造。」

前半年的排練，就這樣汗淚交織，開始時先在陸光利用假日秘密排練，光第一幕就排了半年，後來請林懷民、聶光炎、許博允、蔣勳等人陸續到皇冠小劇場來看，第一次來看時，林懷民卻語帶失望地說：「沒怎麼變，還是國劇啊！」

「我這才了解，自以為這一步踩得多遠」了，其實只是一小步。」在這之後，演員們就更大膽去走。

最顛覆的一步，是從服裝開始，「從一開始，我們就決定不要水袖，但沒有

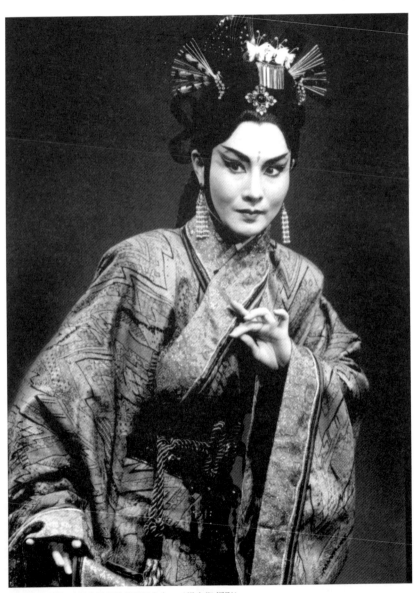

■《慾望城國》中魏海敏演的敖叔征夫人。（楊文卿 攝影）

水袖，就沒有傳統的抖、撩、甩袖這些動作，那手怎麼辦呢？」從來沒有和京劇界來往過的服裝設計林璟如很擔心：「這些傳統演員能接受我的設計嗎？沒有了水袖，他們怎麼做動作？」

她最擔心的是魏海敏。因為以魏海敏當時在旦行裡的聲望，她的心理包袱可能會是最大的。「我以為我會在衣服這件事上跟她耗很久。」但，魏海敏令她刮目相看。

飾演馬克白夫人的魏海敏是《慾》劇最晚加入的成員，「答應了之後，才知道要演一個壞女人。」

《慾》劇的服裝捨棄自明代以來的京劇服飾，林璟如參照漢朝服飾為考據，設計成三層的螺旋狀裙裾，衣服非常重，而為了美化舞台形象，還有一個長下襬，使魏海敏往前走時，更要注意轉身時如何帶動下襬，袖子則是漢式上窄下寬的大袖，拿掉了水袖，她花了一、二個月的時間去研究如何用袖子表現身段，表現情緒，而光是下襬的表現，便設計出許多風格化的舞台動作，創造出被英國人讚為「最美麗的馬克白夫人」的馬叔征夫人一角。

「梅蘭芳也是時時放空，才能再做出新的設計。」魏海敏說，當時也掙扎了很久才答應，既然答應了，她一定放手一試。到了一九九三年在林秀偉所導的《樓蘭女》時，魏海敏在舞台上的大膽創新，已散發出如學者鍾明德所說「致命的吸引力」，在不同劇種及表演方式裡展現游刃有餘的刻畫深度。

吳興國的敖叔征（馬克白）也融合了武生、老生、花臉三行的特色在內。吳

興國在設計舞台上的敖叔征時，想起當初在雲門跳舞時，林老師擷取京劇動作到《白蛇傳》、《星宿》裡，還有瑪莎葛蘭姆從內心激揚而出的肢體，於是他從《星宿》、《夸父追日》或《寒食》的身體資料庫裡再把動作「偷」回來，融化成一個時而鬥志昂揚，時而焦躁崩潰的慾望將軍。

「小兵」立大功

「其實，排練過程中，最難的是小兵。」吳興國在小兵身上用情甚深，因為在他內心裡，有一位「影武者」。

還在研究劇本時，林秀偉正好在紐約，趕上日本蜷川劇團結合能劇、歌舞伎元素改編的希臘悲劇《美狄亞》在中央公園的戶外演出，這個例子給了他們很大的衝擊，更增添了他們對東方傳統藝術與西方經典結合的信心。

但《慾望城國》整個形式的摸索沒有前例可循，吳興國與林秀偉看了很多英國莎劇版本，但最重要的影響，還是日本《馬克白》──電影導演黑澤明的《蜘蛛巢城》。遇到瓶頸時，吳興國就反覆看《蜘蛛巢城》，那些用舞台象徵手法表敘權力慾望的內心過程，那二兩軍對峙的場面，那些劇情高潮時的刀光劍影，那些慢動作中的血泊將兵，「雖然只是黑白片，但是他卻激發了我強烈的感受與想像。」《慾》劇首演後，雖然版本不斷經過重新翻修整理，「但我一直保留著所謂黑澤明的影子，刻意留下這個創作軌跡。」

因為黑澤明，我們在《慾》裡看到飽滿的士兵大場景，在琵琶與鑼鼓交錯的音樂裡，他們牽著觀眾走進森林，走進死亡的預言，走進混亂的戰場。

龍套在京劇裡，傳統上就是走出來之後，勻勻稱稱站立兩旁，等著主角唱完戲。就算是報子，拿個令旗喊聲「報」進來之後把話交代完了，就結束了。簡單說，他們只會工夫，可是不會表演。但在《慾》劇的場面裡，幾乎拉出現代舞般的處理方式，飛腳跳起來的速度與高度要一樣，鷂子翻身要虎虎有力，「表現出來的不是一般士兵的氣勢，而是武生勇猛的氣勢。」也難怪林懷民當年就盛讚《慾》劇裡「小兵立了大功」。

而上半場的「三報」與下半場的「馴馬」，更充滿了戲劇張力，除了翻打跌仆的高難度動作之外，演員還要念白鏗鏘有力，演得生動逼真，不管在國內或國外演出時，都獲得觀眾熱烈的掌聲。通過這種近乎「蛻變」般的表演考驗之後，「小兵」裡後來成為現代劇場裡獨當一面「大將」者比例極高。

例如第一代「小兵頭」的林永彪，就因為在三報裡的傑出表現，後來被邀請至日本參與蜷川幸雄《仲夏夜之夢》在全世界的巡演，成為蜷川長期合作的演員，近二十年定居法國，參與許多現代劇場的演出，這幾年則成為加拿大太陽馬戲團的動作指導，也是太陽馬戲團在拉斯維加斯節目創作核心成員。而第二代「小兵頭」李小平，很早時便嘗試跨足到實驗劇場，導演作品橫跨現代與傳統戲曲，二〇〇六年在國光新編京劇《金鎖記》（魏海敏主演）中，以分割的舞台空間，細膩處理劇中人物境遇與心情的呼應與對比，獲得極高的評價，又何嘗沒

有奠基自「當代」跨界經驗的影響。

《馬克白》的結局，是一幕森林移動的世界毀滅，亂兵雜沓，四處奔逃，黑澤明的電影裡用大量的兵馬畫面以及瘋狂亂箭的光影，造成一幕扣人心弦的高潮。

「那我怎麼辦？最後，我那二張半高台上的後翻，是被他嗆出來的。」吳興國「單挑」黑澤明，讓《慾》劇也在一個高潮裡畫下句點。其實，傳統戲裡也多見這樣的較勁兒，不論文戲武戲，角兒一定會練出一套拿手絕活兒，讓別人要學是很難學的。武生出身的吳興國想起劇校裡的武功老師陳鵬麟，就是有名的「跟斗蟲」，擅翻跟斗，有一回在一場武戲的聯合匯演裡，他原地後小翻連續四十個，速度快到地毯翻出煙來。「你看過電影《海上鋼琴師》那一幕琴藝較勁吧，把鋼琴絃彈到能點香菸，就那個意思。」三十三歲的吳興國給了自己一道難題，「想的時候很過癮呀，但後來卻成了每場演出最大的心理負擔。」他又想起在劇校時，有一回就是在練翻跟斗時，好狠逞強，有過一次倒栽蔥到頭頂昏迷過去的經驗，「醒來之後，脖子動彈不得，連同學的名字都叫不出來」。

「我一定要做一個難的。那就來個後翻，從一個高點落下來。」

「說不怕是假的」，吳興國於是每日排戲之餘，再找時間，自己從一張桌子的高度練起。

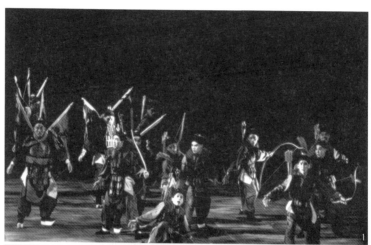

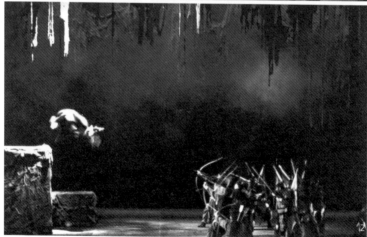

1. 《慾望城國》裡的小兵與傳統京劇裡的龍套不同。他們表現出來的不是一般的武行，而是
 集體勇猛的氣勢，真可說是「小兵立了大功」。
2. 敖叔征這漂亮的一墜，驚動了彼時台北逐漸消沉的京劇舞台。（蔡德茂 攝影）

於是，舞台上，血染的夕陽陰空裡，敖叔征腳著厚底靴，一身重達十公斤左右的盔甲戰袍、胸部緊勒靠旗，他終於中箭落地，以完美的弧度落下後，似倒不能真倒，然後再在懊悔中砰然倒下。

吳興國自己把自己推上崖邊，成就一個難以超越的表演高度。

二〇〇六年，接受訪問時，王安祈如此評論她所喜愛的這位演員、導演、藝術家：「他是那種一直把自己放在危險位置的人，很可能跨出一大步，開闢新天地，也可能掉下來粉身碎骨，而這種鋼索上的特質，也正是他這個人可貴之處。」

躍上世界舞台

「當代青年演出古老的傳奇」，一九八六年的七月，當代傳奇劇場正式宣告成立，記者會上他們如此描述這個團體的面貌。而對於創團作《慾望城國》，他們則說：「這將是一次世界性的創作演出。」

即便到今天，台灣表演藝術舞台上，也沒有多少作品從一開始就有勇氣與格局定位在「世界性」上。

趕在一九八七年兩岸開放前，當代傳奇劇場首先跨出了創新的一大步，在那

1.《慾望城國》1990年首次出國公演，英國皇家國家劇院後台。
2.巴黎羅浮宮演出後台與法國文化部長侭儻舉杯慶功，1994年。
3.西班牙聖地牙哥大教堂前合影，1998年。

之後，大陸戲曲團體挾著國寶級名角大量湧入台灣，台灣劇隊的演出市場就更加蕭條，而終於一九九四年解散三軍劇隊，一九九五年合併成爲國光劇團。

九○年代台灣政治上的本土主義興起時，吳興國被問及：「京劇是否多年來被政府獨占保護？」「是，京劇是太被保護了，但這種保護法不叫保護，而是慢性自殺。」他激動地大起聲音：「到今天沒落了，又以『時代不同』而裁撤它。搞清楚哪，它不是一件東西，是祖宗傳下來的文化！」

當代青年演出古老的傳奇，赤手空拳，找到自己的京劇認同。

它是一個集體的京劇實驗工程。當時《聯合報》記者黃寤蘭的一篇評論寫道：「它的表演技巧植根於京劇，但不論化妝、服裝、群戲，乃至演員的內在表現，已完全超越傳統平劇的範疇。」

王安祈認爲，吳興國在《慾望城國》裡有「大破大立」的決心氣魄，他的影響力不僅同時涵蓋「傳統戲劇界」和「現代戲劇界」，甚至在「整體藝文界」造成翻江倒海的壯闊波瀾。「是八○年代在台灣劇壇『古典與現代混血跨界』觀念的第一人。」

排了兩年，再加上演出，演員不分主角、龍套每人拿得酬勞二千五百元，這還是扣除登琨艷與林璟如的完全贊助而得的盈餘。一直到今天，吳興國仍非常感動於當年所有參與的演員、幕後設計及技術人員，「是他們所表現出來的那種『要』的精神，讓我一直不疲累地走下去。」

《慾望城國》從一九九○年開始它的世界旅程。一九九○年赴英國國家劇院

演出，一九九一年韓國，一九九三年日本，一九九四年香港，一九九五年法國。有沒有發現，華人地區接受「京劇」《慾望城國》的時間與這個地區文化多元化的發展似乎有關？事實上，當代傳奇劇場的創新成績，早在兩岸三地的戲曲界被討論，到了一九九三年，香港實驗粵劇團也開始和現代劇場設計師合作，重視對舞台的整體表現。

二〇〇一年，大陸京劇龍頭老大中國京劇院，以四十萬人民幣買下《慾望城國》一季的版權，在北京保利大劇院演出，首開台灣戲曲節目逆向大陸輸出的例子。意味著，連一向保守的中國京劇界，也需要拓寬自己的路子了。他們把吳興國請到北京親自導戲，另一方面，劇本、音樂、燈光及服裝，則完全採用原設計，藉此移植舞台幕後技術的專業分工經驗。

「但，演員做不來。」沒有經歷過台灣京劇演員從傳統裡被大卸八塊的歷程，這些傳統京劇演員還沒有辦法在現代劇場融化開來，「光是森林移動的那一場戲，最後一幕是亂兵游勇，但中國京劇院的龍套士兵『亂』不了，因為京劇裡從來沒有『亂』這樣的表演。」

台灣比大陸早些感受到傳統戲曲的危機，《慾望城國》是一齣可以在新時代裡呼吸的京劇，一個二十世紀台灣出現的京劇新戲碼。它在環境裡被「逼」了出來，接下來：它能不能一演再演？它能不能千錘百鍊，像《四郎探母》、《霸王別姬》、《貴妃醉酒》一樣，成為一齣名列歷史的定目劇？

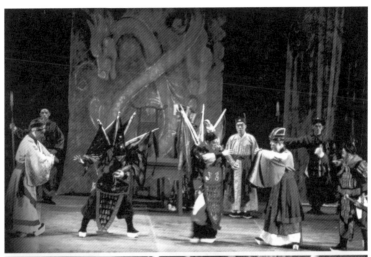

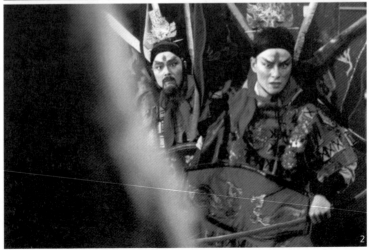

■《慾望城國》劇照,圖2中吳興國身邊是他長期戰友馬寶山。(1.蔡德茂 攝影 2.葉錦添 攝影)

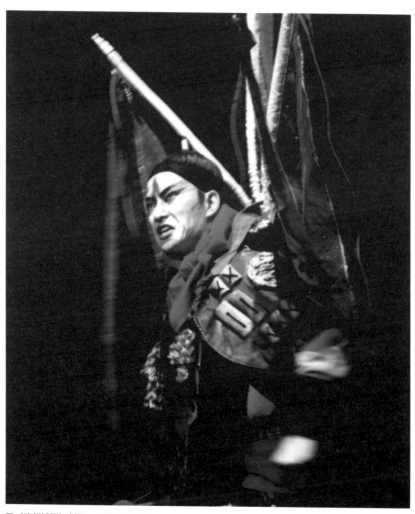

■ 《慾望城國》劇照。（劉振祥 攝影）

第八章

《慾望城國》征服國際

《慾望城國》一鳴驚人，聲勢凌厲峭拔，看完首演，林懷民知道吳興國創造了極品，但走出社教館時，他的心情回到現實面：「創團作品就到一個頂點，那接下來，怎麼辦？」

林懷民的擔心不是沒有原因，他自己走過創團披荊斬棘的路，「雲門舞集在中山堂的第一場演出，票房全滿還有黃牛票，我當時才二十六歲，我懂什麼經營，連編舞都是逼出來的，但是一下子做成了那麼大，劇團的支援體系卻是空的，我知道那會有多辛苦。」一九七八年，林懷民編了大型作品《廖添丁》，之後，繁瑣的行政及財務壓力成為在編舞之外，如影隨行的精神包袱，到了一九八八年，雲門宣告暫停。

「雲門舞集還有自己的舞者，而當代傳奇劇場沒有班底，京劇的幕後動員比我們還要複雜。」林懷民說。

他像山鬼女巫，預見了吳興國後來的辛苦，也預見了當代傳奇劇場後來的宣布暫停。

走過死亡幽谷

台灣經濟自八〇年代以來一直習於二位數字的成長，一味的擴充，有些企業反而忽視基本面核心能力的培養，「成長是一種選擇，有時選擇低成長，反而是一種更好的策略。」如果英國企管策略大師坎貝爾早早寫出《成長的賭局》一書，不僅對盲目追求高成長的企業是一種另類思考，對藝術團體的經營或許也能提供另一種「成長的選擇」。

但情勢推著吳興國，在熱烈的掌聲裡，《慾望城國》的成功仿彿是沙漠裡華麗的煙火，令大家無法忘情，導演李行說：「《慾望城國》使我不再悲觀國家劇院完成後，沒有戲可演。」在往後的幾年裡，當代傳奇劇場便一直往「高成長」的目標前進。

新象藝術中心的許博允及身兼亞洲文化聯盟大會籌備會主委的李鍾桂，都積極安排各國經紀人來看，菲律賓、韓國、香港、美國，每天都有經紀人的回應傳入新象辦公室，首演三天後，便決定《慾》劇二十一日移至板橋縣立文化中

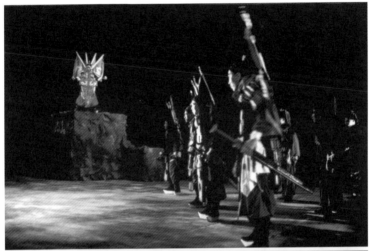

時間：中華民國八十五年十二月

地點：台北市國家戲劇院
（台北市中山南路21號）

7

8

10 9

指導單位：行政院文化建設委員會

主辦單位：當代傳奇劇場

協辦單位：國立國光劇團，周凱劇場基金會

贊助單位：國家文藝基金會，中華文化復興運動委員會

票價：300.500.600.800.1000.1200.1500。同價位二十張以上團

地點：年代電腦售票系統

(02)341-9898。

■ 《慾望城國》劇照。

心，為亞洲來的經紀人加演一場。能夠有機會登上國際舞台，對《慾望城國》團員是一大激勵，「就算累垮了也應該演。」吳興國說。

《慾》劇的組合從零到有，是一個眾志成城的鉅作，所有參與的藝術家一點頭之後，都義無反顧地投入。年輕而才華洋溢的劇場燈光設計師周凱也是其中一位。為了做好這個作品，「他貼著我們這群演員一起工作有半年之久，從每一個細節去討論舞台上的需要。」後來在當代傳奇劇場裡擔任副導演的李小平，回憶這位高大而帥氣的男孩。

周凱對這個作品的承諾，遠比他一開始所承諾的大了很多。

周凱，有一位知名的母親，作家及電視主持人薇薇夫人。他是「雲門實驗劇場」培訓出來的第一屆劇場技術及設計人才，優秀而認真。一九八六年，正是雲門舞集公演《我的鄉愁，我的歌》最忙碌的時候，那一個星期裡，周凱同時要忙雲門舞集的公演，依然奮不顧身參與了《慾》劇，這是他第一次獨立完成一齣大戲的燈光設計。

這一天，拚著連續幾天沒日沒夜的工作，周凱帶著一名工作夥伴從雲門的場子來到板橋縣立文化中心。這裡的燈桿及燈具設備不足，他們判斷必須加增一倍以上的燈，才能讓《慾》劇有完整的燈光效果，周凱對工作夥伴說：「時間不夠，我們要硬幹了。」通宵工作，他爬上爬下地調燈，在疲倦中，從二十四呎高的調燈鋼架上摔下來。

消息傳來，剎那間，吳興國全身發冷，他和林秀偉趕到醫院，見到薇薇夫人，兩人流淚跪下，「我當時實在無法去面對這件事。」如果我們不倉促加演就好，如果經費可以更多，周凱就不必為了替我們省人手的錢，而很多事情親力勉為，如果，劇場的設備完善，他就不必爬上去，如果…再多的如果，一切都不能重新再來。

但那天晚上還得演出。周凱在醫院與死神掙扎。

從來不信神的吳興國到板橋附近的小廟去祈禱。周凱是為了今晚的演出才摔下來的，我必須演，精采地演，這一切必須一直往前走。

開演前，全體工作人員上台祭拜，祈禱演出順利。哀傷的林懷民到後台看吳興國：「興國，今晚不要翻高台了。」

吳興國想起劇校裡的教誨，老一代的伶人告訴他，「就算父母死了，今晚上台你演個丑戲，該笑時也得笑。」他回答：「林老師，我是一個專業演員，這就是我的職業，該翻就得翻。」

周凱從高處墜下，他知道從高處墜下的害怕，特別是當一切條件不足時——

只是他來不及告訴大家。

他也希望吳興國不要摔下。

那是一場揹著十字架的演出，所有人的心都揪在一起，縣立文化中心的舞台彷彿也在驚魂未定中。當天開演沒多久，山鬼一幕，竟然又有一根吊桿演一半

掉下來，把每個人都嚇壞了，只好暗燈把景重新吊好之後再開始。

接著，吳興國的厚底靴在上半場也發出警訊，手工棉線縫製的厚底靴在過度使用後，慢慢一縫一縫地裂開，等演到下半場時，左腳的前邊差不多都快開了，「這個裂縫讓我無法再翻高了。」吳興國沒有從高台上翻下。

那一場戲演完，全體演員抱頭痛哭，但那與九天前的勝利凱歌完全不同，吳興國潰堤般的淚水，是走過死亡幽谷，劫後餘生的哀痛。

二個星期後，周凱宣布不治。這一年，他二十六歲。

周凱事件是台灣表演藝術界最慘痛的一次生死教訓，也激起了各界對劇場安全的重視，在當時如雨後春筍般蓋起的各地文化中心，徒有硬體，但卻是讓劇場工作者使用困難的劇場，燈不亮，劇場後台入口太窄，地板腐朽……，文化中心也沒有專業人才可以管理。為了讓這類悲劇不再發生，《慾》劇第三次演出，是為成立周凱劇場紀念基金會而募款，透過這個基金會的成立，台灣的整體劇場環境、行政管理、技術及藝術性受到重視，這也是台灣表演藝術產業後來在發展過程中所擁有的一大優勢。

「劇場工作永遠在時間、人力、物力的限制下打仗，所有的事都要長期思考、籌備，才能順利完成。今後應該避免臨時發作，匆促登台的作法。」這是當年一月十七日，林懷民在聯合副刊以〈周凱所引發的思緒〉為題所寫下的沉重呼籲。

《慾望城國》確實從一開始就是一場仗。這場仗打的漂亮，也打得辛苦。但

■1986年，夕陽中吳興國和林秀偉在擎天崗
為《慾望城國》拍第一張劇照。（陳輝龍 攝影）

勇闖莎士比亞的原鄉

如果說七〇年代的雲門舞集是用唐山過台灣的精神去開闢國際市場，那麼到了九〇年代，當代傳奇劇場的國際輸出，一出手就是在各界力挺下，以鐵達尼號的規格勇闖西方世界。

第一站就跨洲登上英國國家劇院。整個接洽演出的過程長達二年。最後成為九〇年代初期，台灣最重要的一次文化外交出擊。

《慾》劇首演之後，新象藝術中心許博允便積極協助當代傳奇劇場向海外進軍，一九八八年夏天，傳來好消息，英國國家劇院「國際藝術節」策展人蒂瑪·荷特看了《慾》劇的錄影帶，有興趣邀請《慾》劇於一九九〇年赴英。

一九八八年，荷特飛來台北做最後的決定。由文建會主辦，讓《慾》劇在基

那是整個台灣正在努力往國際舞台冒出頭的年代，經濟剛開始要淹腳目，亞洲四小龍的地位從水面下將要浮出，大家對未來充滿期待，用勇氣百分百證明可以拿出成績，可以改變局勢。還來不及整理好腳步的當代傳奇劇場，正趕上這個浪潮。

儘管如此，到了一九八八年，面對《慾望城國》赴英演出層層的困難，吳興國在一九八八年接受中國時報的訪問時，也不得不感嘆：「當代傳奇先天是流動攤販的體質，卻硬要從事國際貿易。」

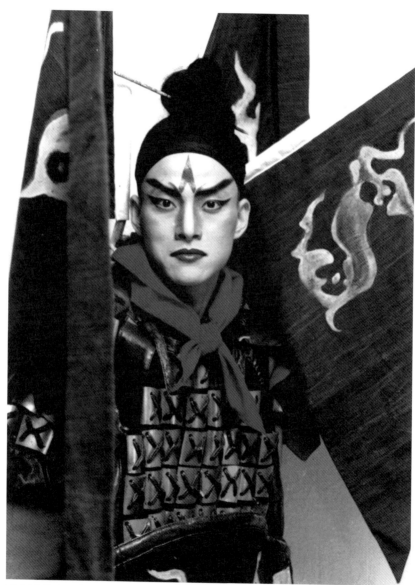

■二十年前（1986年） 吳興國的敖叔征扮相。 （陳輝龍 攝影）

隆文化中心演出一場，同時免費招待基隆市民欣賞。當代傳奇劇場又開始手忙

腳亂，唯一的行政人員就是林秀偉，荷特一來，白天她得陪著進行許多拜會行

程，以及製作會議的洽談，吳興國這一天只好全部自己來，開

演前當舞台監督，開演後當演員。還好有李小平、王冠強等人幫忙，大家必須

在一天的時間內把布景完成。

本來就已經有些小感冒，這一場，很慘。

大的心理壓力，這一場，很慘。

他演到上半場時，就覺得渾身不對勁，四肢逐漸僵硬，同台的敖叔征夫人魏

海敏也發覺不對，一直撐到中場休息，一進後台，吳興國便兩手抽筋再也無法

動彈。林秀偉一手抱住吳興國，急得直掉眼淚，「我只記得那雙眼睛虛脫而無

力。」下半場是不能再上台了。吳興國可以說話時，第一句話是：「我很抱

歉，我沒有辦法完成。」那是西楚霸王唱出「天之將亡，非戰之罪」的絕望心

情，「那一刻他覺得他的藝術生命完了。」林秀偉回憶當時。

但命運峰迴路轉，只看了半場的荷特，到後台一見到吳興國就對他說：「已

經夠了，你們可以到倫敦去演完這齣戲。」荷特後來對等待答案的報社記者

說：「英國國家劇院選節目的原則是『要最好的及最特別的』，而《慾》劇符合

這個條件。」當時荷特手上的製作還包括奧斯卡影帝達斯汀．霍夫曼主演的舞

台劇《威尼斯商人》，看過許多精采莎劇的她深信，以京劇舞台劇演出的《慾》

劇，一方面對馬克白提出新的詮釋，另一方面對英國觀眾而言也是新的文化刺

激。

去英國，當然好，但沒有錢，怎麼辦？戲得再翻修、服裝、布景、道具翻新，加上全團五、六十人，旅運費加食宿，這是一筆天文數字。這幾年來，許多國外經紀公司也有興趣邀請，一打了算盤之後，便打退堂鼓。

但英國國家劇院不一樣。吳興國心想：「這不是去宣慰僑胞，而是在莎士比亞的原鄉展現台灣當代文化的姿態。」

更何況，進入英國國家劇院，是全世界演莎士比亞戲劇作品的人最大的夢想呀。

《慾》劇的赴英行程，是當年台北藝文界最重要的一件大事。在申學庸、吳靜吉、許博允等人的奔走下，整個計畫動員了國防部、文建會、文工會、教育部、外交部，最後文建會承諾贊助出航的八百萬元，英國國家劇院及英國藝術委員會負擔二萬多英鎊之後，還有四萬多英鎊的差額。

當時駐英代表戴瑞明是促成整件事的一大功臣。台灣在國際外交上向來辛苦，戴瑞明認為文化藝術可以是一個突破點，而且一旦登上國家劇院，駐英代表處與當地媒體的接觸就更有著力點。他積極拜託倫敦本地的企業及台商，後來成功說服了包括銀行、航運、藥廠、電腦公司的贊助。當時台視駐倫敦特派員張桂越就以「歇斯底里的熱情」來形容拚命奔走募款的戴瑞明，而駐英代表處的全體總動員更不在話下。

以今天的眼光來看，《慾》劇在當時被藝文界、媒體、甚至政府的強力支持，

都是超乎尋常的。它被包圍在一種兩岸外交的較勁，以及台灣在後殖民時代裡，

追求自我認同與國際認同的熱切，一方面希望它能進入國際舞台的市場機制，享

有專業劇團的專業待遇⋯另一方面又有「不能丟台灣人的臉」的國家情結，「它

的票房如何？」、「劇評人反應如何？」、「英國媒體的篇幅大小？」、「皇室成員

有誰來看？」都成了媒體關注的焦點。

當時接受聯合報採訪的吳靜吉便說⋯「（此行）同時兼顧『藝術外銷』與『文化外

交』。」

這樣超乎尋常的矛盾情緒，一度造成英國國家劇院的困擾。對他們而言，國內

外表演團體在劇院內來來去去是例行公事，如何宣傳，如何召開記者會也有一定

的作業程序，他們平常心待之⋯但這可是駐英代表處沸沸騰騰的一件事，《慾》

劇的宣傳折頁半年前就印了二十八萬五千多份，事必躬親，處處關切。「這是中

國現代戲曲進入西方的首役，不成功便成仁。」張桂越事後發表在《中時晚報》

的一篇文章如此形容駐英代表處的熱切心情。而隨行的媒體更有著「出國比賽，

榮辱與共」的起伏壓力，頻頻的詢問也幾乎把劇院公關惹毛了。

英國國家劇院大部分的工作人員，不知道這個「made in Taiwan」的團到底好到

什麼程度，製作費竟還是當年節目裡最貴的。當時「made in Taiwan」在國際上的

形象，通常代表著廉價與粗劣，台視主播眭澔平，正在英國留學，也是這一次演

出裡少數的台灣觀眾之一，在一篇發表在《中央日報》的散文裡，他描述⋯「鮮

花在謝幕的舞台上飄灑著，分享光榮的一刻，我又想起那匆匆來時路上鮮明的字

1. 《慾望城國》1990年在英國皇家劇院成功演出後舉行慶祝酒會。
2. 許博允領鐵三角聯袂出席1993年日本記者會。

幕（指國家劇院建築外牆電腦看板打出的「Taiwan R.O.C.」），現在它不再像台灣無數產品上的標

記，而是五十四位團員的賣力演出後，最令人自豪的稱謂。」

英國國家劇院把它當專業的藝術行政業務，台灣方面則視為一場「文化聖戰」，

如今看來，也算是那個時代的特殊現象了。

《慾》劇也確實不負眾望，四場演出後，掌聲與鮮花齊飛，英國國家劇院看了

當代傳奇劇場賣力而精彩的表演之後，也盛讚「這是最好的表演藝術團體」，對團

員豎起大拇指。倫敦五大媒體均以大篇幅報導及評論《慾》劇。

首演翌日，《泰晤士報》以「東方心靈的蛻變」為題大幅報導《慾望城國》，除

了介紹當代傳奇的京劇創新歷程，也說明了台灣近兩、三年來在政治社會上的改

變；衛報的劇評人則寫道：「這是我見過最好的東西文化交融之一。」

一向冷靜的英國觀眾在最後一天表現罕見的熱情，舞台上從空而降的花瓣如雨

般不間歇地飄下，這群京劇演員在異國裡享受到真正的藝術家待遇，許多觀眾站

起來鼓掌致敬，謝幕了四次，觀眾席人群久久不散，「這是我到英國以後，感到

中國人最驕傲的一刻。」駐英代表處新聞組主任鍾京麟在現場激動難抑。

舞台上的團員到了最後一場時，再也忍不住哭了出來，那淚水裡有好多複雜的

情緒，為京劇這個沉重的包袱，為《慾望城國》這條漫長的路，也為台灣這個小

而奮力的國家，大家互相緊緊擁抱。

登上日本與歐陸舞台

二○○六年，林懷民分析吳興國在國際上獲得肯定的理由：「他的好和梅蘭芳出去的好是一樣的，那些歐洲的城市不管能夠消化（京劇）多少，人民的素養在那裡，任何一個成熟的、出色的演員都會得到這樣的尊敬。」

一九三○年二月，梅蘭芳以《霸王別姬》登上紐約舞台，讓西方社會第一次見識了中國京劇的魅力，吸引了美國藝文界以及上流社會的名人爭相目睹。但當代傳奇劇場用京劇講西方人熟悉的故事，「西方觀眾可以對比，可以評比，更進一步打破了似懂非懂，著迷於異國情調與神祕想像的層次而已。」林懷民說。

事實上，自一九八○年代後期，亞洲經濟崛起，經濟實力帶動亞洲國家的文化競爭力，並在國際上吹起東方熱，日本山海塾、蜷川劇團首揭其風，在歐洲一時蔚然。歐美重要藝術節更紛紛以日本為主題策畫節目。與此同時受到注意的還有推波助瀾的電影，一九九○至一九九五年之間，東方傳統藝術深厚的技術與人文美學，透過經濟創造了更大的傳播主動權，當代傳奇劇場在不知不覺中踏上了這股浪潮裡。

一九八七年，許博允帶著台灣許多表演團體的資料去參加「巴黎國際藝術博覽會」，打開了國際藝術經紀人對台灣當代藝術的了解，日本經紀人中根公夫一眼就看上當代傳奇的《慾望城國》。同時希望以藝術交流的方式，重新開啓中日兩方的接觸。

英國之後，《慾》劇於一九九三年登上日本。這也是中日斷交後，最重要的

一次文化突破，台灣派出《慾望城國》，日本則有《美狄亞》（蜷川幸雄導演，一九九四年國家劇院演出）。這件事，對吳興國而言，還有一層意義：就是打破了國內學界一直對於《慾》劇最後一幕與黑澤明《蜘蛛巢城》太像的說法，但《慾》劇在東京新宿文化中心演完之後，這個說法不攻自破，日本圖書新聞週刊的標題：「這是京劇革新後的馬克白世界」，日本讀賣新聞劇評人則認為該劇是：「一個新詮釋又深厚的作品」，最熟悉黑澤明作品的日本人沒有這樣的疑惑。

一九九四年，當代傳奇劇場與林秀偉的太古踏舞團同時登上歐陸，七月先在法國南部的土倫夏德瓦隆(Chateauvallon)舞蹈節。《慾望城國》是晚上十一點才開演的節目，夏德瓦隆露天劇場坐著一千五百位第一次體會「當莎士比亞碰上中國京劇」的觀眾，但對當代傳奇而言，卻是第一次「當中國京劇在希臘劇場」的經驗，在松林為幕，天籟為頂的戶外舞台，吳興國與魏海敏必須放大表演幅度，否則戲劇張力會被大空間吃掉。

同一個藝術節裡，吳興國先演身披戰甲、跌撲狂傲的敖叔征，後在太古踏舞團的《生之曼陀羅》展現截然不同、沉緩安靜的現代舞者，對出席藝術節的當地藝術家及劇評人、舞評人而言，簡直是全能演員。

那真是台灣文化品牌在歐洲燦爛的一頁。「混和傳統與現代精神的新藝術」幾乎已是歐陸媒體對「made in Taiwan」文化品牌的描繪字眼，語氣裡盡是尊敬與肯定，也是和來自中國的表演團體最大的差異性。法國三大報之一《自由報》(Liberation)以跨頁篇幅，標題「台灣自製」介紹當代傳奇劇場、太古踏舞團及

1.前文建會主委申學庸，1993年給當代傳奇劇場出國臨行排練時
　的祝福與叮嚀。
2.《慾》劇1993年赴日本演出時，舉行記者會。
3.當代傳奇劇場顧問吳靜吉、鍾明德，1994年在法國希臘劇場向
　林秀偉面授機宜。（蔡德茂 攝影）

台灣當代藝術發展現況。土倫當地最大的報紙《瓦賀辰報》(Var Martin)翌日引拿破崙的名言以「中國甦醒了」爲標題，描述他們所一直忽視的中國當代藝術。

照亮巴黎夜空

夏德瓦隆藝術節結束之後，當代傳奇與太古踏便分道揚鑣，前者轉往巴黎，太古踏則進軍德國漢堡藝術節。但由巴黎市政府主辦的「巴黎夏日藝術節」，吳興國卻出人意表地不拿出《慾望城國》，而要演傳統戲。

一九九三年，華裔作家黃哲倫的《蝴蝶君》贏得東尼獎、隨後不久，陳凱歌、張國榮的電影《霸王別姬》又在坎城影展綻放異彩，引燃國際上的中國熱，當年《紐約時報》便出現一篇報導說：「這是自一九三〇年梅蘭芳出現西方舞台以來，西方觀眾對中國傳統戲曲演員最感好奇的時候。」吳興國的不按牌理出牌，正是打出一張國際牌，這裡面的賭注是把「京劇」的焦點從中國移到台灣。

吳興國排出劇碼，九十分鐘的演出裡包括：傳統破台儀式、表現旦角細膩做工的喜劇《拾玉鐲》，以及他和魏海敏合演的《霸王別姬》。這個構想剛提出時，讓巴黎市政府十分驚訝。要知道，巴黎觀眾是歐陸國家裡最熟悉東方藝術的一群，而且幾乎年年有大陸京劇團到巴黎演出。拜電影之賜，對法國人而言，《霸王別姬》隱然就是中國京劇的代名詞，而中國京劇，自然是在中國，

而不是台灣（彼時侯孝賢的《戲夢人生》則讓法國人將台灣與布袋戲畫上等號）。

台灣人演京劇，除了有正宗不正宗的問題，還有，魏海敏是梅派青衣，十六歲便唱過此戲，演虞姬自不做第二人想，但吳興國可從來不是花臉，他能唱霸氣十足的楚霸王？

這背後有個故事，因為電影《霸王別姬》在一開始時，製片人徐楓第一位想找的霸王人選就是吳興國，吳興國還沒忘記這個遺憾。除此之外，他還有另一個理由：「因為我知道，比起大陸，我們繼承的東西相對是比較傳統的。」

大陸文革時，在破四舊的口令下，所有迷信及表現階級性的東西均在禁演之列。當代傳奇劇場以「破台」儀式揭開中國戲曲舞台的神秘面紗：以《拾玉鐲》展現大陸旦角失傳的「嬌工」；而以《霸王別姬》來展現台灣新世代京劇演員的實力。吳興國說。「而你必須看了傳統的東西之後，才知道到了《慾望城國》產生了什麼樣的變貌。」

他等於又跟自己下了道難題。因為他確實沒有花臉的大臉及寬嗓的厚底氣，花臉的身段、武功還容易學，最難的就是花臉表現憤怒時的「嘩呀呀」的吼聲，用嗓的方法和他本行的武生及老生完全不一樣，他每天用湯匙打在舌頭上練習發聲，過程艱辛。

一九九四年，在緊鄰羅浮宮、法蘭西話劇院、法國文化部大樓的巴黎大皇宮（Palais Royal）前，台灣來的《霸王別姬》展現了驚人的魅力。首演之後，法國大報《世界報》第一句話就寫：「真正的京劇，不在北京，而在台灣」，文章裡

說：「若不是因為這次劇碼太有限，使我們很難真正掌握，並墜入這個絕美而引人入勝的戲劇天地中。」

吳興國開心得幾乎要得意起來，他和遠在漢堡的太太林秀偉報喜訊，最得意的是「台灣的京劇團不必演美猴王，也不必用男扮女裝的反串來吸引獵奇的西方觀眾，在巴黎的夜空裡，演了一場真正古典傳統的京劇。」

第二天，開演前五分鐘，下了一場傾盆大雨。眼看著就要開演，雨沒有要停下來的意思。

露天舞台的地毯全溼了，「是不是就別演了？」後台的衣箱擔心戲服會被雨淋壞，這裡大部分的東西都還是從陸光劇團借出來的。

可是觀眾沒走。穿著雨衣的，撐著傘的，迴廊避雨的，滿滿的人，吳興國、吳靜吉、魏海敏等人緊急商量的結果，趁雨一停，取消破台，先演《拾玉鐲》。

演完之後，法國文化部長杜彭夫婦抵達，這雨三停三落，而且雨勢頗大，即使知道許多貴賓都還在，也讓吳興國十分猶豫，最後的《霸王別姬》還演不演？

經紀人羅伯特說：「觀眾是為了《霸王別姬》而來的，別讓他們失望。」

這個心聲讓吳興國決定鑼鼓再響。於是，在巴黎的霏雨裡，霸王與虞姬楚歌再起，唱出悲壯、婉約的訣別。「這一天晚上的觀眾就這樣陪著我們在雨裡，演演停停地看完，結束時觀眾掌聲特別激動。法國的觀眾果真是喜歡了解源頭的觀眾，文化部長杜彭到後台時，見到我的第一句話就說：『你們的演出太好了，不要以為我們看不懂。』」這位熱情的部長，戲散了之後，偕同夫人一起在

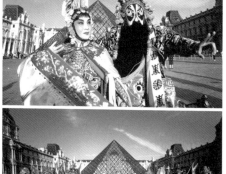

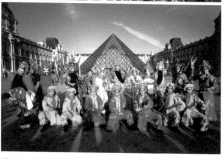

■1994年在巴黎羅浮宮演出《霸王別姬》前合影。
（蔡德茂 攝影）

後台和全體演員開起了臨時派對。

其實文化部長還有件事不知道，只有後台梳頭的阿德叔叔知道，吳興國為了演楚霸王得忍多大的痛，因為吳興國的頭比一般演花臉的要小，借來的頭盔都太大了，他得比一般演員勒頭勒得更緊實，否則楚霸王一激動起來，搖頭晃腦之後，頭盔就可能掉下來。夏天的巴黎又熱，演到第二天，吳興國早已頭痛難耐，頭上的勒痕甚為明顯，等演完第五場，更是皮破血流。「他從頭到尾也沒告訴我這事，等我從漢堡結束再與他見面時，見到他頭上的傷，實在很心疼。」林秀偉說。

當年《中國時報》駐歐特派記者聶崇章在一篇傳回台北報導裡這樣寫著：

「他們整團不過三十人左右，然而像十萬大軍，征服了巴黎，征服了法國。」

第九章

傳奇再出發

■《李爾在此》登上2006年5月德國《歌劇世界》雜誌封面。（Dirk Bleicker 攝影）

國際聲望一次次將當代傳奇劇場往上推，但每次演完之後，不管財務面或精神面都元氣大傷，終於使得吳興國在一九九八年喊出當代傳奇劇場暫停。

「一九九五年做完《奧瑞斯提亞》後，不知為什麼就有一股阻力擋住無法再往前走。」林秀偉回憶，「那是我們創團二十年來最辛苦的一段時間。」

一九九五年，種種跡象顯示，台灣發生了大事。

那一年，兩岸關係的緊張與台灣內部本土化的呼聲正走到一個分水點上，「兩國論」的主張引爆海峽危機，五十年來的台灣第一次籠罩在戰爭陰影裡，台灣的銀彈攻勢對上大陸的子彈恫嚇；而內部，國家認同發生紛歧，本土意識與中原意識型態的對立局面隱然成形，「京劇」在意識型態的祭台上又成了原罪，「受到中原人士過度的保護。」新科本立委在國會裡強烈撻伐。

唱了近半世紀的三軍劇隊終於整併，在人心惶惶裡，這一年國光劇團正式成立，這個京劇團必須在本土化的浪潮裡找到新的出路，他們開始到廟口、校園、社區推廣演出，暫收傳統戲，以媽祖、鄭成功、廖添丁三位台灣草根文化代表性人物為本，創作「台灣三部曲」。國光劇團一有任務，吳興國就借不到人。

轉不下去的呼啦圈

當代傳奇劇場最大的問題，在沒有自己的班底，國際演出邀約不斷，但沒有班底，就好像一個工廠的生產線控制在別人手中，被綁住了手腳。「要出國，借不到人：做小的作品，申請案又一直過不了。」一九九八年，當《慾望城國》風風光光從法國亞維儂藝術節回來，吳興國的憂鬱與憤怒卻到了最高點，再也做不下去了。

因為電影《誘僧》而與吳興國結成好友的知名服裝設計師葉錦添，二〇〇六

年，這樣形容他眼裡的吳興國：「《慾望城國》的成功好像是一個呼啦圈，他必須在這個呼啦圈裡不停地打轉，好讓它不掉下來。」

葉錦添與當代傳奇劇場的合作始於一九九三年的《樓蘭女》，成軍八年的當代傳奇劇場還是在「家庭即工廠」的規模。葉錦添初來台灣，《樓蘭女》是他第一次大顯身手的舞台作品，華麗而誇張的造型，金碧而深沉的東方用色，一舉奠定「葉氏風格」。而這些「全都是葉錦添外加兩位香港裁縫師，擠在吳興國四口之家，三十坪不到的木柵萬芳國宅公寓房裡創作出來的。

「他的野心很大，很想做驚天動地的事。」葉錦添回憶當時說。

《慾》劇的成功來自大環境裡，內外因素加總而出的化學變化，既是「時代創造英雄，也是英雄創造時代」，但當代傳奇劇場後來的經營，每一次再出發所面臨的卻是物理問題，而不是化學問題。它不能再用拼裝卡車去打仗，後來的《王子復仇記》、《陰陽河》、《無限江山》、《樓蘭女》、《奧瑞斯提亞》，每齣戲的規模都屬大型，人數多，耗資多，即使票房也還不錯，但演出之後的效果，功過相抵之後，再再都消耗了當代傳奇劇場的能量。

到了一九九八年，這個呼啦圈他再也轉不下去了。

算了一下團裡的財務結構，吳興國這才發現當代傳奇劇場最大的「贊助主」就是「電影明星」吳興國。暫停前一年，劇團的行政經理被挖角到剛成立的國光劇團，臨走前整理出所有的財務報表，「吳老師，我們總共跟你借了七百多萬元。」吳興國很少去計算自己在電影上的收入，他更不會去計算他是如何支

出。外面的人看當代傳奇劇場，總覺得有明星光環撐住財源，但這些錢耗在每一次的製作費之後，就沒有能力養基本團員了。

這一年夏天，知名的陽光劇團藝術總監，同時也是法國當代劇場大師穆努虛金應文建會的邀請，第一次來台北。《慾望城國》在亞維儂藝術節演出時，她特別去看，深受感動，沒有忘記吳興國，「我想要來看看是什麼樣的國家，可以培養出這樣好的演員。」穆努虛金對當時陪同的文建會官員這麼說。

當這樣的肯定傳進吳興國的耳裡，他的反應不是高興，代之而起的是無以名狀的羞辱，「因為事實上，我是做不下去呀。」

一九九八年，十二月二十一日，已經是電視、電影及舞台三樓的吳興國，在林秀偉及劇團顧問鍾明德的陪同下，對外宣告劇團暫停：「當代在京劇實驗中停滯不前，因此對不起眾人的期待。」巧的是，十二年前的這一天，也正是讓他們椎心刺骨的一天，周凱摔下。

吳興國在記者會上異常的安靜，他沒有摔下，但他陷於原地打轉的泥濘裡。

一九九五年到一九九八年，「這三年裡，我一齣戲也做不了。」

與美國環境劇場大師謝喜納在大安森林公園合作希臘悲劇《奧瑞斯提亞》後，吳興國知道不能再做風險高的大戲，「我開始想做小戲。試試現代主義裡的經典作品，可不可以用京劇來轉化。」最後挑上了在學者眼中絕對屬於「高風險」的荒謬主義大師貝克特的作品《等待果陀》。

那一陣子，他興高采烈地研讀各種劇本，還找了金士傑一起讀劇，完成了企

畫案，「原計畫找金士傑演流浪漢哭哭，我演流浪漢啼啼，李立群演暴發戶破梭，來一場京劇與舞台劇的激盪。」結果，這樣的黃金陣容送進一九九八年的台北市戲劇季節目評比時，竟然遭到淘汰，沒有一位評審看好。

這件事成了壓垮吳興國的最後一根稻草。多年來在藝術上的實踐與努力，在國際上所獲得的評價，剎時間都成了「虛榮」，到了那一刻，「沒有事情發生，沒有人來，沒有人去」，正是貝克特在《等待果陀》裡，令人感到束手無策與荒謬不安的情境寫照。「搞了半天，我還在原地裡。」吳興國在家裡沉默了一個多月。

一個人也要創作

「我雖然知道他受傷，但卻一點忙也幫不上。」林秀偉說。那時林秀偉的太古踏舞團已經在歐陸國家具有知名度，舞團繁忙的巡演恰與「空心」的當代傳奇劇場成對比。

京劇界的夥伴們認為他去拍電影了，那幾乎是所有傳統演員最嚮往的理想「結局」。有名有利，再搭順風車回來演京劇。

「演電影是開心的，它讓我紓解很多，也開發了我另一種表演面向。但我一直在思考，我到底要不要賺完錢再回舞台。」吳興國明瞭，能站上京劇舞台，背後的條件是嚴苛的，「你越是去拍電影，就越回不了舞台上。」吳興國的心

裡回想起生命裡的一幕幕，劇校裡的挨打，祖師爺面前的磕頭、無數個演後慶功宴上，哥兒們在異國餐館裡的酒後擁抱與淚水，「前面堅持的和一路走來的理想，就要放棄嗎？」

吳興國最後得出結論：「如果我用堅持藝術的理想去拍電影，最後也是會餓死的。」為了留下自由身，吳興國和經紀人陳自強沒有簽合約，只有口頭默契，「我隨時可以從電影裡再回到舞台。」

二○○○年，穆努虛金把吳興國請去法國授課，同時做一個小片段呈現，吳興國改編莎士比亞的《李爾王》，排了二十五分鐘獨腳戲《李爾在此》，滿頭銀髮的莫努虛金看了之後，走到他面前，堅定地「恐嚇」他：「如果你不重回舞台，我就殺了你。」

話說得這麼重，吳興國深受撞擊。這一年，他四十八歲。二十五分鐘的《李爾在此》裡，混雜了他對「背叛」的思索，他自己的人生獨白。法國演出後，那個劇校裡的孤島性格，「把自己做到最好」的吳興國又跑出來，然後他告訴自己，「只有一個人也要創作！」

二○○○年年底，暫停兩年的當代傳奇劇場，重新復出，徐州路市長官邸的記者會上，文建會主委陳郁秀、雲門舞集的林懷民、馬寶山、魏海敏、王冠強及文藝界好友都出席支持，重新站在眾人面前，在大家的注目下，吳興國流淚不已，「好像又回到磕頭拜師的時刻」。致詞時，林懷民半開玩笑地說：「這是最壞的時刻，你回來幹什麼！」

「我回來了，回來的決定比出家還難。」

《李爾在此》裡，吳興國借用波蘭戲劇大師葛羅托夫斯基的話，如此宣示。

《李爾在此》重新出發

「藝術是我的生命，永遠的戰場。」二○○一年七月，《李爾在此》台北首演。在新舞台館長辜懷群的全力支持下，當代傳奇漂亮復出。

自十六歲上台以來，他從來沒有過一個人演戲，「也想不到會落魄到只有一個人來演戲」，在這個復出舞台裡，眾聲喧嘩，但只有他一個人，一個人飾演十個角色，而這十個角色的對白，都是對自己的詰問與挑戰。

事實上，《李爾在此》並不搬演李爾王，而是搬演吳興國，「為什麼是李爾？」、「誰是李爾？」、「我又是誰？」吳興國用各行當的表演去解開自己的生命密碼，李爾王用麒派老生的悲愴，三個女兒在魏海敏的指導下，分別套用青衣、潑辣旦和程派苦旦，忠臣肯特以武二花、葛羅斯特用馬派老生，葛的兩個兒子分別使了葉派小生及林沖形象為底的武生，還有以丑應工的弄臣，就這樣，一台演出忽男忽女，忽老忽少，忽正忽邪，忽顛忽狂。學起女人一派眼波流轉，蓮步款款，令人看得會心一笑；但一轉換，又摔又跳，飛腳、搶背、挺屍、前翻吊毛，又演得令人驚心動魄。

首演之前，光是看排練，很多人動容，小小的一台戲，卻是真的生命拼搏，

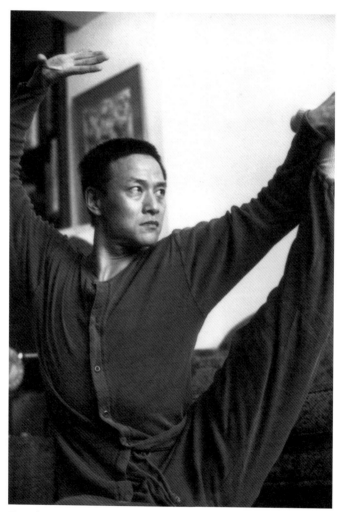

■2000年吳興國在木柵萬芳社區家中拉筋。

好友李立群說：「要培養吳興國這樣的演員，文化根底要多麼深厚，還要跟西方碰撞，還要演員夠成熟，要多少因緣才能開出一朵奇花異卉？」

「他瘋了。他覺得他現在的心情就是李爾。」擋不住吳興國「戲瘋」的林秀偉，很擔心他飽滿的心理狀態撐壞了體力，票房一路看好的情況下，還是說服吳興國取消了一場，以免演得體力透支。

如果說，創作《慾望城國》時，黑澤明是吳興國內心的勁敵，挑起吳興國挑戰的慾望；那麼在創作《李爾在此》時，吳興國俯首面對師父周正榮，通過對周正榮的懺悔，他尋找自己：「有誰能告訴我？我是誰！我要弄明白我是誰。」

《李爾在此》第二幕裡，愛德佳與盲眼的父親葛羅斯特相見不相認，吳興國在咖啡廳寫劇本時，寫到這一幕，想到甫過世的周正榮，痛哭地難以自己：

一步一趨一恩情，

一聲一喚一驚心，

父子相逢不敢認，

蒼天作弄無幸人。

痛哭之後，他似乎感覺師父打在身上的棍子有著暖意，師父的眼裡有了溫柔。到最後，葛羅斯特對兒子說：

來來來，年輕人，

這是我一生的積蓄，

足夠你過一輩子，你回去吧！

多謝你帶我到此，

傳統劇場以演員為中心，只看主角個人在舞台上的精采，工到位了，戲就不遠。《李爾在此》也以演員為中心，但吳興國拿著師父的積蓄，以一當十，戲曲的工只是底，但「非戲曲」的心理表達，使得這齣戲的隱喻更為豐富，沒有一位京劇演員能像吳興國膽敢如此，集一台京劇大觀，再以子之矛攻子之盾。

吳興國拆解傳統京劇，用傳統京劇拆解李爾王，用李爾王拆解當代政治的假象，既是一場個人的溯源與救贖，而其中對於權力與真理的探討，更被劇評認為是一齣反映現實的政治寓言（當年八月廿二日，中時：《李爾在台北──莎劇的政治寓言與解讀》，作者林秀玲）。《李爾在此》演出後，迴響極大，連副總統呂秀蓮看完之後，都公開向媒體誇讚：「政治人都該來看這齣戲。」

「吳哥變了。」當代傳奇劇場復出以後，便擔任戲劇顧問的劇評人李立亨回憶那段日子：「他變得謙卑。」他依然認真努力，「但過去，他的姿態裡說：『我一定會成功。』二○○一年他整個人特別謙卑，他不把『成功』與否放在最前面，而是『感謝』，他覺得他要用『努力』去回饋他對環境裡人、事、物的感謝。」李立亨說：「那個態度特別吸引人。」

再訪貝克特

和吳興國有著革命情誼，葉錦添最想告訴吳興國：「要能等，創作要在平和的狀態裡才能顧及細節。」

二〇〇一年，葉錦添以電影《臥虎藏龍》贏得奧斯卡最佳美術設計獎，不管國際邀約纏身，葉錦添還是堅持參與《李爾在此》的服裝與造型設計，「《李爾在此》是他關鍵性的作品，你看到他在痛苦裡爆發的能量，很驚人，但同時也令人心疼。」這十多年來葉錦添和各種類型的創作者、導演合作，他從經驗裡看到：「要當一個可以等的人。等到足夠的把握，創造了之後才能累積。」

吳興國做《等待果陀》，一等等了八年。

一九九七年那次討論貝克特的《等待果陀》時，吳興國、金士傑、李立群等一群人很有「大幹一場」的慾望，沒想到就此擱置。

二〇〇五農曆年，在朋友的引介下，吳興國和林秀偉第一次到法鼓山，嘗試禪三的靜心課程，心有所悟，把原訂《水滸一〇八》的年度公演，就改為《等待果陀》。

在法鼓山修禪時，有一天，聖嚴法師來看學員，他指著後面的一尊佛像問大家：「這是什麼？」

「佛祖。」有人說。

聖嚴說：「它就是一塊石頭。」

吳興國心裡一震：「原來，佛就是面對自己。我們每個人捧著自己的佛，你有沒有把自己這尊佛照顧好，看顧好。」

可能正是此心境到此，年過半百的吳興國，反而咀嚼了在時間的長河裡，生命顯得何其渺小，「我想，果陀早已算準到來的時機，無關乎創作的環境是否得到改善。」吳興國在《等待果陀》演出前所發表的〈導演密碼〉一文裡，如此寫道。

沒有金士傑，沒有李立群，吳興國決定「再訪」貝克特。這時候劇團已經有了兩名演員，老生盛鑑和武丑林朝緒，再加上好友馬寶山，「如果八年前做《等待果陀》，我會不斷地想如何在形式上突破，如何創新，但八年後，我把它當作是一個演員功課，慢慢磨，和團員們一句一句地在這些看似無意義的語言裡，找到表演方法。」

吳興國真是做足了《等待果陀》的功課，他搜集了五種中文譯本，這一年五月，帶著《慾》劇赴美國演出的行程裡，只要一有空檔，就窩在旅館裡分析劇本，推敲融匯，常常邊寫邊就在心境的帶引下，吟唱了起來。這就是傳統戲曲演員的本能，小時候的苦練把自己錘鍊出一座唱念做打的資料庫，裡面藏得越豐富，組合運用就可以越靈活。「等劇本寫完了，唱腔也完成了。」

《等待果陀》表演以丑為基礎，再融合老生的京白與韻白對比，吳興國和學生盛鑑排了一個多月，「喜劇不是我的強項，到底演得夠不夠丑，我得找人來

看看。」他請李立群過來看。

吳興國和盛鑑認認真真地把第一幕的粗胚演了一遍，這位喜劇泰斗看了之後，很沉默，然後說：「興國呀，千萬別讓觀眾睡著了！」

吳興國最怕的就是這個反應，而這也是他預料中的反應。「在現代劇場裡，貝克特實在是有些過時了，只要處理得不好，一定悶。」

在《等待果陀》裡發揮影響性作用的是後來加入的戲劇指導金士傑，金士傑在二十歲時就熟讀貝克特劇本，而又嫻熟京劇，才會有像《荷珠新配》那樣的作品掀起傳統與現代的撞擊。

在排練場裡，吳興國開路，金士傑點燈，初挑大樑的盛鑑在創造角色上令人刮目相看（二〇〇六年十月，盛鑑成為《慾》劇誕生二十年以來，第二位敖叔征），加上舞台設計師林克華遵循貝克特嚴格條件下，所做的「一棵樹，一坯黃土坡」的極簡舞台，創造了一齣極具中國禪意風格的《等待果陀》。

「創作要在平和的狀態裡才能顧及細節。」《等待果陀》不是血氣方剛之作，有時間從細節做起，不披戰甲，襤褸破衣的吳興國連謝幕時的身姿都是從容平和的。

《等待果陀》破解貝克特密碼

葉錦添之所以要吳興國學會「等」，並不是沒有原因。二〇〇四年當代傳奇劇

二○○六年，全世界舉辦「貝克特誕辰一百周年」的相關紀念活動，四月，當代傳奇劇場的《等待果陀》，成為上海戲劇界最轟動的話題。《等待果陀》在上海演出時，有一位最重要的觀眾——「貝克特達人」，從一九八五年就擔任貝

象不無影響。

對《等待果陀》的戲劇成就，討論實在太少，這和前一年《暴風雨》的落差印

插在繁重的字裡行間，他在精神面的思考更甚於以往。持平而論，台北戲劇界

效果或翻滾跌仆取勝，吳興國自由進出於京、崑、相聲、吟唱、寫實表演，穿

更何況在這個素樸的劇情，素樸的舞台上（貝克特甚至規定不准有配樂），不再以舞台

主義，跨越到現代主義，吳興國把京劇更大幅度地拉進現代人的心理情境裡，

《等待果陀》應是吳興國二十年創作歷程的一個里程碑作品。從莎劇的古典

風雨》後來的負面評語，絕對不是十場長紅的票房所彌補的回來。

淚水潰堤：「我不能再靠一個人的力量去搬動整個舞台了。」事實證明，《暴

大爆滿，但吳興國也處於高度壓力裡，開演前一天，他在化妝間裡情緒失控，

「搞創作的人都在走鋼索，創新幅度越大，鋼索越高。」林秀偉回憶，票房

的幻象歌舞劇，沒想到，再度攪入人員調度與創作焦慮兩邊的風暴裡。

鑑，創意十足的他想把《暴風雨》打造成一台集結京、崑與原住民歌舞於一爐

電影導演徐克願意跨界導演，葉錦添的服裝及舞台設計，吳興國忘了前車之

後，第一次有機會進國家劇院，吳興國和林秀偉實在不願放棄這個機會，加上

場就在條件不足的情況下，做了一齣風風火火的莎劇《暴風雨》，這是復出之

克特助理導演的沃特‧阿斯姆斯(Walter Asmus)，他導過貝克特所有的劇作，做過十三種不同版本的《等待果陀》，在上海看了當代版的《等待果陀》，沃特興奮地說：「許多改編者始終沒有體會詩與戲劇的結合是《等待果陀》的秘密，而當代傳奇劇場做到了，破解了貝克特密碼。」演後的慶功宴幾乎到了天明才結束，沃特對吳興國及金士傑說：「一定要將這戲帶到柏林去。」

柏林之行已列入當代傳奇劇場二○○七年的重要行程。但，吳興國說：「我已經不像過去那麼介意外界的評價。這個戲做完的時候，我有一種很安慰的感覺，一種和母親更接近的感覺。我覺得這個戲是為母親而做。」

捧讀貝克特時，上一代的戰爭記憶離自己不遠，吳興國說：「我自己雖然沒有經歷過戰爭，但我的童年生活周遭裡，都是在戰火歲月裡苟延殘喘的人。育幼院的房子屋頂是竹篾編成，逢下雨就漏水，但逃難來的保母總說，你們現在有多好命多好命，時代裡的小人物，所要求的東西這麼瑣碎，但又這麼苦惱。」

在《等待果陀》舞台上的淚水，吳興國不再為自己的境遇掉淚，他的母親是千千萬萬在戰爭中，在沒有解答的人生裡找尋出路的一位。人類永恆的尋找精神原鄉的孤寂，讓他每次念到「別人在受苦的時候，我睡著了嗎？明天醒來，或者我自以為醒來的時候，該怎麼提今天好呢？⋯在這一切之中，能有什麼真理？」就想起普世的苦難。

1. 《等待果陀》排練，由左至右分別爲：盛鑑、馬寶山、林朝緒，2005年。
2. 《暴風雨》技術會議，由左至右：葉錦添、林秀偉、吳興國、徐克，2004年。（郭政彰 攝影）
3. 丹麥戲劇大師尤金芭巴（Eugenio Barba）告訴吳興國：「你是我的兄弟。」2004年

第十章

永不止歇的藝術開創

《慾望城國》首演後，藝文界裡不知道為什麼跑出了一則笑話：

《慾》劇首演時，有三個人坐在一起看，右邊的人看完第一幕後說：「這不是國劇。」走了。左邊的人看完第二幕說：「這不是舞台劇。」說罷，也走了。只有坐中間的，不發一語，將戲看完。

這是一九八六年的台北。當代傳奇劇場在「三分之一」的市場基礎裡開始成長，只有三分之一的人，看到這條從傳統到創新的路，不僅是失根的京劇在台

灣可以走出來的路，甚至是整個台灣當代藝術後來走上國際，不約而同選擇的道路。

當時是一則笑話。但這「三分之一」的觀眾，卻成了如今表演藝術市場的主流，「跨界」、「跨文化」的嘗試，不是該不該，而是怎麼樣可以做得更好的議題。當代傳奇劇場第一次申請贊助的企畫書上寫的「宗旨」：「改變京劇和世界溝通的方法」，吳興國與當代傳奇劇場做到了，二十年來，他們去了世界各地。

如果現在告訴你，台灣的京劇演員不僅可以用京劇唱莎士比亞，還要站上紐約大都會歌劇院唱歌劇。你還會覺得這是笑話嗎？

台灣才有的全能演員

拜全球化之賜，連西方的歌劇都希望在無國界的時代裡，從文化源頭找到顛覆的創新力。大都會歌劇院十年前便委託知名作曲家譚盾創作歌劇，二〇〇五年，譚盾終於完成《秦始皇》，預定於二〇〇六年十二月二十一日首演，由電影導演張藝謀執導，旅美詩人哈金編劇，三大男高音之一的多明哥飾演秦始皇，精英陣容的製作組合，加上發燒的中國熱，使得這齣歌劇勢必成為二〇〇六年底國際注目的藝術事件。

《秦始皇》全劇將以英語發音，但譚盾需要一位有傳統基底的歌劇演員，在

序幕一開始時，飾演穿越時空的陰陽大師，帶領觀眾走進二千年前的中國。這個演員，他想到的人選是吳興國。

《紐約時報》以「充滿野心的顛覆性計畫」形容這齣大都會歌劇院有史以來的第一齣中國歌劇。因為其中的許多聲響，考據自秦朝禮樂，使用的樂器包括瓦罐、石頭、拍大腿、頓足等過去不被傳統歌劇界視為「音樂」的聲音。其中，還包括沒有辦法用五線譜豆芽菜寫出來的吳興國的唱腔。

大都會歌劇院之於歌劇的保守風格，就像中國京劇院之於京劇，譚盾的冒險舉動，就算有大堆頭的明星做底，從《紐約時報》所透露的訊息裡，也可以嗅到這位「不尋常的作曲家」在紐約樂壇裡引起的兩極討論，其中最大的擔心當然是怕得罪歌劇院長期以來的贊助者——情勢一如當年的《慾望城國》。

《秦始皇》的新聞焦點，不會在只是拉開序幕的吳興國身上。但二○○六年五月，譚盾在上海話劇藝術中心看完《李爾在此》後，他告訴記者：「我覺得吳興國是前衛的，他走在很前面。」吳興國的部分，譚盾沒譜，由吳興國自由發揮，而聽完試唱後，吳興國運用花臉、武生、老生的發聲，在本嗓與小嗓間、京白與韻白間穿梭運用所開發出來的唱法，更讓譚盾甚為驚喜，甚至考慮讓陰陽大師有更多的表現，例如讓他和飾演秦始皇的多明哥間有更多的中、西聲音的對比。

譚盾想用中國歷史與素材去碰撞西方歌劇，別忘了二○○二年，諾貝爾獎得主高行健所描繪的「現代東方歌劇」形貌，也是以京劇為底，融合歌劇、話

劇、舞蹈的混血劇種，是一種會演會唱會念會舞的「全能戲劇」，而他心目中的全能演員就是吳興國。用京劇演員演歌劇，挾著諾貝爾的世界性光環，當年在台灣製作的中文歌劇《八月雪》，一樣是一條冒險之路，眾聲紛紜。但高行健在記者會上說：「這戲只能在台灣做，因為在法國找不到這樣全能的演員。」

所有具創新性的藝術家，同時都具有很大的冒險性格。當年十六歲時，從紐約商店裡被趕出來的光頭京劇演員，如果只是依著四功五法認真唱，哪裡會想到二十年後，他能夠以一身傳統的訓練，縱橫現代舞、京劇、電視、電影、然後在二十一世紀，以「最前衛的」京劇演員身分，走進紐約大都會歌劇院。

全球化的浪潮裡，一個京劇演員的創新幅度可以有多大，在目前兩岸三地裡，吳興國成為典範。

「在傳統裡面下刀子，是要很敢的。」旅居法國的藝術工作者林永彪，回想當年創造《慾望城國》，「是一個快樂的過程，因為不知道它會變什麼樣子」。多年來他和太陽馬戲團工作的經驗，認為傳統演員最大的枷鎖就是「只把自己當工具，而缺乏幻想力和創造力。」

二○○六年十月，林永彪首度回國為台灣戲曲學院綜藝團編一台現代馬戲作品《星夢曲》，也希望引領台灣雜技演員用新觀點去運用所學。

如果要形容吳興國，「叛逆」似乎只是一個滑過水面的形容詞，水面之下還

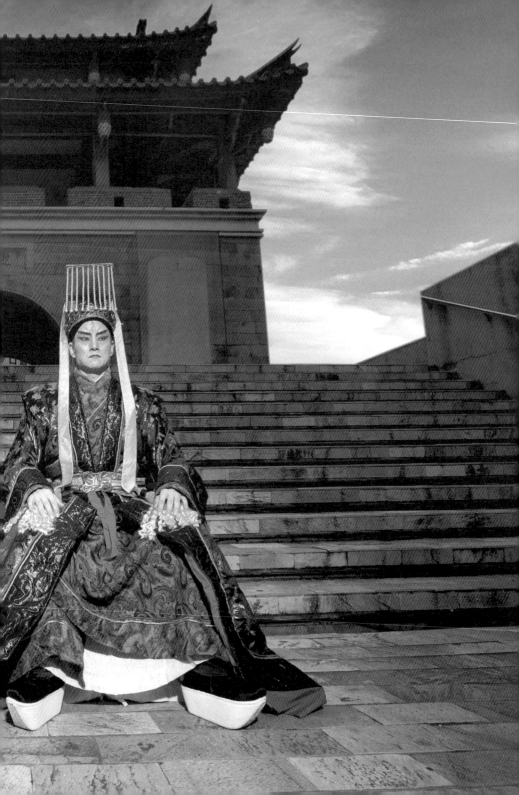

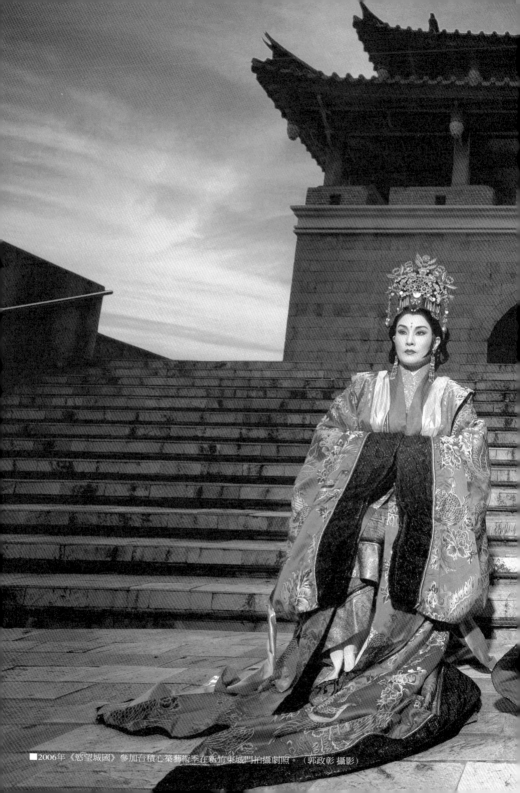

■2006年《慾望城國》參加台積心築藝術季在新竹東城門拍攝劇照。（郭政彰 攝影）

有他在傳統與現代之間的反思精神。他的養分是在中國戲曲為底的基礎上，兼容並蓄了他對其他藝術的理解。而只有在「藝術」這個真理面前，他才願意俯首稱臣。

在劇隊的時候，他點子太多，有時候搞得劇隊團團轉，本來傳統戲裡小娃兒都用木娃兒 (京劇裡稱之為「喜神」的道具) 替代，有一回演《春秋筆》，他偏偏鬧著要帶真娃娃上場，認為這樣才具有真實感；競賽戲演《屈原》，吳興國得自己編腔，才一開場就來個激動的大段反二黃，一吐個人傷懷，就好像還沒先用西皮自我介紹，就先來一段詠嘆調，連和他不說話的周正榮老師私下都忍不住對人說：「一開始就那麼高，那後頭怎麼編呀！」

他和雲門舞集出國演出，走進教堂，那種莊嚴肅穆，「就聯想到小時候演關公，三天前師哥就盯著我每天要洗澡，不能亂講話。對宗教與神不同的描繪方式，產生了什麼樣不同的藝術表現？」他去看博物館、美術館、實驗劇場，也坐在公園裡看城市與人，「從所見所聞裡，不斷地回到我學的藝術裡去做對話。」

「用手撥開生死路，翻身越過是非牆」，京劇《瓊林宴》裡〈問樵〉一折，是周正榮的名段之一，劇中的樵夫有這麼一句明哲保身的諫言，但用在吳興國身上，是他根本不管生死，不問是非，「只有你的想法夠不夠新，你做的和你想的之間夠不夠精準」，才能殺出一條生路的選擇。

翻開他在一九八六至一九九一年這段時間的演出行程，他的表演幅度轉換之

劇烈，眞是驚人。白天排傳統戲，爲了在傳統戲裡增加面向，他向馬派傳人馬崇恩求教馬派精髓，挑戰骨子老戲；傳統戲之餘，還有競賽戲，在四功五法的範疇內進行創新。晚上則是爲當代傳奇劇場化有爲無，平地起高樓的創作。漸漸地，電影、電視的行程也加入，在徐克的電影《青蛇》裡演許仙，在成龍電影裡演從未嘗試過的反派人物，他在《宋氏王朝》裡飾演蔣中正，他甚至還在電視劇裡主演李登輝。

鶼鰈伴侶藝術激盪

一九八七年林秀偉的太古踏舞團成立，他搖身一變，成爲現代舞者。「太古踏」經驗，對於吳興國眞正的身體解放，具有非常重要的意義。

一九八六年，林秀偉拿了一個舞蹈營獎學金，去了一趟美國回來，「我覺得老婆變了，變得我都不認識」，她書空咄咄提出許多對於中國現代舞的想法，如何破除瑪莎・葛蘭姆的身體技巧，從中國的神話哲學與生命觀的思考裡，去找原始的創作動力。

夫婦兩人有時候也去演講，談他們的藝術觀念，及傳統與現代的銜接，演講裡的示範經常即興。有一回，林秀偉當場丟了道題目給他：「現在，我們就來看看傳統出身的吳興國如何表現華格納音樂。」

「當時我眞想掐死她！因爲她知道我喜歡華格納音樂，在家裡我經常一邊

聽，一邊研究，它的音樂主題是如何在後來的交響與變奏裡，出現如此力量強大的戲劇張力？但我從來沒有真的拿來和我自己練習過。」

這是抽考題，那一天放的是《崔斯坦與伊索德》，如日出東升地由緩進入高潮，在一切條件都歸零的狀態裡，吳興國從閉目盤坐開始，漸漸起身走入華格納的靈魂世界，最後成為一隻飽滿的鷹，這麼簡單的示範演出中，純淨的力量，讓觀眾裡有人不禁落淚。

太古踏的第一支作品《世紀末神話》，林秀偉是女媧，吳興國分別是風火雷電，「第一次跳她的舞，就要我穿丁字褲。」吳興國在家裡為難了三天，不肯答應，「從來沒有被剝得這麼少過。」但林秀偉說：「風火雷電那有穿衣服的。」吳興國面對藝術，「只好俯首稱臣」。當年《中國時報》有一天的報紙上，同時登出吳興國粉墨的《秦瓊》劇照，英氣逼人，下方則是更搶眼，裸身纏綣的《世紀末神話》劇照，那應該是解嚴前後，台灣影劇版上最「後現代」的經典版面了。

林秀偉的舞蹈往往有一種神秘而原始的力量，要從舞者內在自覺的過程激發，而呈現抽象的精神特質，這個挖掘自我的過程，很私密，也很劇烈。

在林秀偉《詩與花的獨白》裡，吳興國有一段獨舞，「有一天，她給了我一段音樂，人就離開了。」那時候當代傳奇劇場落腳在羅斯福路巷內，一棟搭起的違建矮平房裡，「我沒有編舞過，那三天裡，沒有人引導我，終日陪著我的除了一段音樂外，在我心裡面，是一篇三島由紀夫從老和尚談勇士精神的寓

■1987年林秀偉創立太古踏舞團，吳興國與林秀偉全場雙人舞演出《世紀末神話》。（陳輝龍 攝影）

言。」吳興國形容那是撕裂自我的過程，「蓄勢待發的勇士，真正的敵人是誰？全副武裝之後，發現遍體鱗傷的自己，吳興國最後完成了這一段獨舞，

「像 Discovery 頻道裡，海邊滿身沾滿油污的海鳥，牠有翅膀但張不開，……」

「有這些過程真的很棒。」吳興國說。

創新不一定是丟棄傳統，割裂傳統，而應該是在傳統基礎上的創新。二〇〇五年三月，亞洲文化協會邀請吳興國以其從傳統創新的經驗，協助柬埔寨皇家大學劇團，在保存及恢復「Bassac」傳統劇種注入新的觀念，是吳興國非常特殊的一次教學經驗。柬埔寨的歷史先經歷過法國的殖民，共產黨赤化後，大量傳統藝術家也遭到政治迫害，「其實亞洲傳統劇種彼此之間都有關聯性，但在盲目的現代化過程裡，「他們竟然在傳統樂場裡加入了薩克斯風，我一次聽到時嚇了一跳，我是來到一個有吳哥窟文明的國家嗎？」吳興國最重要的工作，就是讓他們重新認識傳統，恢復對傳統的信心。

回溯過去，如果沒有俞大綱將京劇帶入大學教育，他就沒有機會脫離劇校，進文大接觸西方戲劇；如果沒有進文大，便進不了雲門舞集，如果沒有雲門舞集，他的世界文化觀打開得更晚，但，最重要的是，「如果沒有老師周正榮，我繼續跳現代舞，也就不會有當代傳奇劇場。」

「我生對了時代。」吳興國說。「雖然這一路走來，也沒有什麼時候天時地利人和過。」

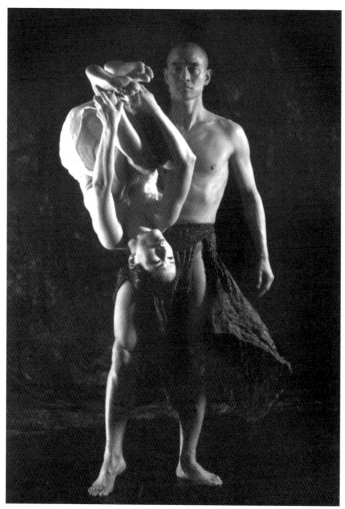

■1995年雙人舞《詩與花的獨白》為太古踏舞團應法國之邀委託創作演出作品。
（李銘訓 攝影）

悠悠創作路

和吳興國漫長的訪談裡，吳興國每次談起「羞辱」時，定義和別人十分不同——只要他覺得他有辱做為一位「演員」。

第一次被「羞辱」是十六歲時，代表國家到日本萬國博覽會演出，「每一個人都會連環旋子，只有我不會。」第二次是進雲門舞集，被林懷民吼罵了一頓，「因為我沒有辦法像個演員。」第三次是在拍電影《誘僧》時。

遇到一個哭的問題。

這場戲，他演的和尚禁不起陳沖的誘惑，做愛之後懊悔不已，濟濟流下出世與紅塵間掙扎的淚水。電影的拍法是局部的，吳興國第一次哭完，很好；導演羅卓瑤說，換個角度拍第二次；再哭一次，吳興國更入戲了，哭得無法自已；沒想到，還要再來第三次，「這回哭不出來，我前面都已經哭光了。」

零下五度裡，片場所有的人等著吳興國備好情緒，「但我卻對我的眼淚束手無策，卻又說不出口。最後還是悄悄請陳沖狠狠地給我一巴掌，委曲衝了頂，淚水才淘淘不絕而出。」漂亮！導演終於喊卡。

吳興國一直難忘那個狼狽衝出片場，坐在冰天雪地裡，真實的淚水如泉湧而出的自己，如何滿懷羞愧：「當個演員，真的好難！」

怎麼會用「羞辱」這樣的動詞？

「可能從小對專業的訓練，使得我一路上自信滿滿，沒想到卻在一個意想不

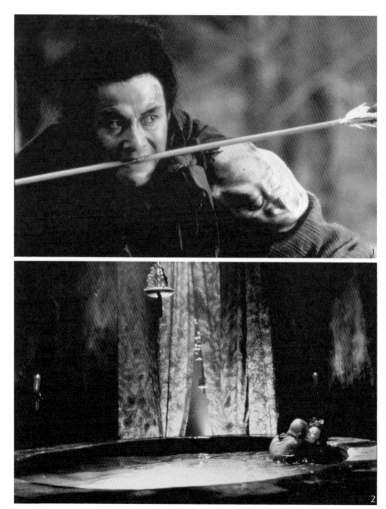

■1992年吳興國以電影《誘僧》獲香港電影金像獎最佳新人獎。
（照片提供：1.嘉禾電影公司，2.Universal Music Hong Kong）

到的地方摔了跟頭。剎那間，你會給自己打了問號，你還是佼佼者嗎？」吳興國說：「你是一位演員，在當下就要什麼都行，很多時候，最後在考驗的是基本功。」

當代傳奇復出以前，吳興國內內外外充滿了「我可以征服」的氣勢，那種把自己尖銳到「不能出錯」的不能轉圜。但復出之後，他依然有自信，但那個自信不來自「征服」，而是從容，「藝術的道路，是面對自己的道路。藝術不是生活的一部分嗎？你喜悅地在生活裡才能創造。」

「我既然永久地扼殺睡眠，便將無眠地度過長夜悠悠。」這是莎士比亞以詩一般的句子給予馬克白的宿命。

吳興國不相信宿命，但爲了京劇藝術，二十年來，他不知不覺中也走上了馬克白悠悠無眠的長夜。他一生多次站上顛峰，但最快樂的時候，是心裡完全歸零的時候，「從事藝術如果是帶著使命感，那實在太辛苦了。」藝術之路，不是浪漫之路，在當代傳奇劇場創業的過程中，他依然必須時時保持平衡，左手是創作，右手經營，「如果可以的話，我還是希望讓我自己站在懸崖的兩邊，提醒自己，創作的路上可以探求未知，與危險共存；但懸崖的另一端則是時間。」

當代傳奇二十周年重演《慾望城國》，吳興國第一次把敖叔征這個角色，一字一句地教給學生盛鑑，「傳棒」是一個外界觀察的焦點，同時也意味著吳興國在角色上的轉型，給自己更從容的創作時間，「關於京劇，還有更多與世界溝通的方式。」排練場裡，吳興國自信滿滿地說。

■當代傳奇二十周年，吳興國開始「傳棒」，他希望從容創作，找出更多京劇與世
　界溝通的方式。（吳明哲 攝影）

吳興國大事年表

時間	年齡	生平	社會背景	表演界大事
一九五三				
一九五四	一	■父親過世		
一九五五	二			
一九五六	三	■進國軍先烈子弟教養院		
一九五七	四			
一九五九	六	■回高雄		■王振祖創立私立復興劇校於北投
一九六〇	七	■國小一年級	《現代文學》雜誌創刊	
一九六一	八		■《文星》雜誌創刊	■梅蘭芳過世
一九六二	九	■進華興小學念三年級	■台視開播。首齣京劇演出復興劇校的《五花洞》	■國劇大師齊如山過世

誕生於台灣高雄旗津，四月十二日

西元	歲			
一九六五	十二	■進復興劇校總共達八年	■美援停止	
一九六六	十三		■台視歌仔戲團成立，楊麗花為團長	■美國保羅泰勒舞團首次來台
一九六八	十五	■第一次演主角，飾《白水灘》的十一郎	■可口可樂登陸台灣	■今日公司麒麟廳開幕 ■復興劇校改制為國立
一九六九	十六	■第一次隨劇團赴美演出	■中視開播	
一九七〇	十七		■雲州大儒俠布袋戲台視播出，造成轟動	■國父紀念館落成
一九七一	十八		■華視開播 ■退出聯合國	
一九七二	十九			■林懷民返台，成立雲門舞集
一九七三	二十	■進文化大學戲劇系就讀		■葛蘭姆率團首度來台
一九七四	二一	■加入雲門舞集		
一九七五	二二		■蔣中正過世	
一九七六	二三	■母親過世	■中國文革結束，毛澤東過世	■劉鳳學成立新古典舞團
一九七七	二四	■文化大學戲劇系畢業 ■服役、進入陸光藝工隊		

年	一九七八	一九七九	一九八〇	一九八一	一九八三	一九八四	一九八五	一九八六
歲	二五	二六	二七	二八	三〇	三一	三二	三三
	■拜周正榮老師為師	■離開雲門	■與林秀偉結婚 ■演《截江奪斗》（此戲後來共演三次） ■長子出生 ■與雲門舞集歐洲巡演，九十天內演出七十三場			■和周正榮老師分裂 ■開始研究《慾望城國》劇本	■以《陸文龍》獲得國軍文藝金像獎生角獎 ■創當代傳奇劇場，首演《慾望城國》	■以《泅水之戰》獲得國軍文藝金像獎最佳生角獎
	■中華民國與美國斷交	■《美麗島》雜誌創刊	■消費者文教基金會成立	■省政府有限度開放餐廳演唱	■文建會成立		■民進黨創黨 ■李遠哲獲得諾貝爾獎	■羅大佑編創《明天會更好》
	■雲門舞集《薪傳》嘉義首演	■雅音小集成立	■雲門下鄉於美濃演出 ■蘭陵劇坊《荷珠新配》首演 ■雲門實驗劇場成立	■雲門舞集《紅樓夢》首演	■表演工作坊成立 ■皇冠小劇場成立 ■劉紹爐創光環舞集	■《那一夜我們說相聲》首演 ■屏風表演班成立	■第一屆皇冠藝術節	■《暗戀桃花源》首演

西元	年齡	吳興國紀事	政治社會紀事	文化藝術紀事
一九八七	三四	■以《通濟橋》獲得國軍文藝金像獎最佳生角獎	■張忠謀創辦台積電 ■《遠見》雜誌創刊	■朱宗慶打擊樂團成立 ■秀琴歌仔戲團成立
一九八八	三五	■任教於國光藝校	■政府宣布解嚴 ■兩廳院啓用 ■蔣經國過世，李登輝任總統 ■解除報禁 ■兩岸開放探親	■太古踏舞團成立，《世紀末神話》首演 ■優劇場成立
一九八九	三六	■演《屈原》 ■演《林沖》 ■最後一次與師周正榮合演《馬陵道》 ■女兒出生	■天安門事件 ■電影《悲情城市》獲得義大利威尼斯影展金獅獎 ■無殼蝸牛運動	
一九九〇	三七	■《慾》劇赴英國國家劇院演出 ■首演《王子復仇記》	■野百合學生運動，要求國會全面改選	
一九九一	三八	■演馬派戲《十老安劉》 ■獲傅爾布萊特獎學金赴紐約 ■參與電影《十八》演出 ■首演《陰陽河》		■兩廳院製作《曹操與楊修》，李寶春主演
一九九二	三九	■離開陸光國劇隊 ■主演電影《誘僧》 ■獲學術文化交流協會傅爾布萊特獎學金赴紐約遊學 ■首演《無限江山》	■辜汪會談	■李寶春為首的「新劇團」成立

西元	年齡	當代傳奇劇場紀事	相關大事
一九九三	四〇	■《樓蘭女》首演	■霹靂電視台成立
一九九四	四一	■電影《青蛇》 ■《慾望城國》赴日本演出	■復興劇校成立歌仔戲科 ■三軍劇隊裁撤
一九九五	四二	■主演電影《獨臂力》 ■《慾望城國》赴香港、法國公演 ■《霸王別姬》赴巴黎公演 ■《奧瑞斯提亞》邀環境劇場大師理查‧謝喜納執導於台北大安森林公園首演	■世界貿易組織WTO成立 ■亞維儂藝術節以「台灣」為主題，邀請八個表演團體演出 ■日本舞踏大師大野一雄首次來台 ■新舞台落成開幕 ■漢唐樂府邀吳素君編創《豔歌行》 ■林麗珍成立無垢舞團 ■國立國光劇團正式成立
一九九六	四三	■與復興劇團演《阿Q正傳》	■總統直選 ■兩岸危機 ■國立傳統藝術中心掛牌運作
一九九七	四四	■兒童京劇《戲說三國》首演	■台北捷運木柵線開通 ■德國舞蹈大師碧娜鮑許首度來台
一九九八	四五	■與復興劇團演《羅生門》 ■《慾》劇赴亞維儂藝術節演出	■李登輝提出兩國論 ■國光演出台灣三部曲《媽祖》
一九九九	四六	■當代傳奇劇場宣布暫停	■九二一大地震 ■國光藝校、復興劇校合併改制為台灣戲曲專科學校

年代	歲	事蹟	時事（一）	時事（二）
二○○○	四七	■周正榮老師辭世，享壽七十五歲 ■受邀至法國陽光劇團講學	■政黨輪替，民進黨執政	
二○○一	四八	■《李爾在此》法國巴黎首演 ■當代傳奇再復出，《李爾在此》首演 ■赴荷蘭演出《慾望城國》	■北京申奧成功	■北京京劇院以四十萬人民幣購買《慾》劇版權演出
二○○二	四九	■主辦「獨當一面」兩岸實驗戲曲系列 ■參與諾貝爾文學獎得主高行健創作之《八月雪》演出 ■編導《兄妹串戲》嘻哈京劇		
二○○三	五○	■《李爾在此》赴丹麥、捷克、英國演出	■SARS風暴	
二○○四	五一	■受國立國光劇團之邀演出《李世民與魏徵》 ■《暴風雨》首演		
二○○五	五二	■《等待果陀》首演 ■《慾望城國》美國巡迴演出，一週內兩度獲得紐約時報報導 ■獲亞洲文化協會康陳銘獎金，協助柬埔寨重建傳統戲劇	■世紀禽流感大發生	■表演工作坊演出七小時版本《如夢之夢》
二○○六		■《秦始皇》演出 ■獲紐約大都會歌劇院之邀參與 ■當代傳奇劇場創團二十周年，推出《傳奇二十》莎士比亞三戲公演 ■獲頒第十屆台北文化獎 ■《李爾在此》赴德國、上海演出 ■《等待果陀》赴上海演出	■不滿執政黨，台灣掀起反貪腐大遊行	■國光劇團《金鎖記》 ■國光劇團主辦裴艷玲演京劇

國家圖書館出版品預行編目資料

絕境萌芽：吳興國的當代傳奇 / 盧健英著. --
第一版. -- 臺北市：遠見天下文化, 2006[民95]
面； 公分. -- (文化趨勢；CT008)
ISBN 978-986-417-786-8(平裝)

1. 吳興國 - 傳記

982.9 95018921

絕境萌芽——
吳興國的當代傳奇

作　者 / 盧健英
文化趨勢總編輯 / 陳怡蓁
系列主編 / 項秋萍
責任編輯 / 陶蕃震（特約）
視覺設計 / 張治倫工作室（特約）
美術編輯 / 張治倫工作室 孫耀廷（特約）
照片提供 / 當代傳奇劇場 Email:legend.theatre@msa.hinet.net 電話（02）2369-2616

出版者 / 天下遠見出版股份有限公司
創辦人 / 高希均・王力行
遠見・天下文化・事業群 董事長 / 高希均
事業群發行人 / CEO / 王力行
出版事業部總編輯 / 王力行
版權部協理 / 張紫蘭
法律顧問 / 理律法律事務所 陳長文律師　　　著作權顧問 / 魏啓翔律師
社　址 / 台北市104松江路93巷1號2樓
讀者服務專線 / (02)2662-0012
傳　真 / (02)2662-0007；(02)2662-0009
電子信箱 / cwpc@cwgv.com.tw
直接郵撥帳號1326703-6號　　天下遠見出版股份有限公司

製版廠 / 東豪印刷事業有限公司
印刷廠 / 祥峰印刷事業有限公司
裝訂廠 / 政春裝訂實業有限公司
登記證 / 局版台業字第2517號
總經銷 / 大和書報圖書股份有限公司　電話（02）8990-2588
著作權所有　侵害必究
出版日期 / 2006年10月10日第一版
　　　　　 2015年5月15日第一版第3次印刷

定價 / 280元
書號 / CT008
ISBN-13　　978-986-417-786-8(平裝)
ISBN-10　　986-417-786-9(平裝)